# 自然童玩 DIY

鄭一帆（銀樺）、鄭皓謙／撰文
鄭一帆（銀樺）、賴織美／攝影

晨星出版

# 作者序 ｜ Foreword

我坐在草地上，望向遠方的一棵樹，它給了我無限的平靜和美好。

我陶醉在一朵美麗的花朵裏，鮮艷，芬芳，像一個充滿巨大磁場的曼陀羅。

透過陽光迷失在交織如網的葉脈裏，時間好像靜止了。

從一顆小種子，發芽，長葉，成長，開花到結果，每天都充滿著希望，因為一點的付出，我得到滿滿的饋贈。

保持一顆赤子之心，在大自然中，盡情地玩耍。用麵包樹的葉子做帽子，用脂胭樹的種子畫腮紅，用短葉水蜈蚣做戒指，用瓊崖海棠玩彈珠，用林投葉做喇叭，用木棉花當成飛彈，用大葉桉的花蓋做成項鍊，用狗尾草做小熊，用印度橡膠樹做成拖鞋，處處都充滿著喜樂和驚奇。

口渴了，來一杯天然的埔姜茶，口齒留香，精神百倍，頓時忘卻了所有的煩惱。

肚子餓了，巷口圍籬上隨手採一把雞屎藤，來盤雞屎藤炒蛋，氣味芳香，直叫人垂涎三尺。

　　清風拂來，凝視著，錫葉藤一朵朵美麗的果實如風車般，在空中優雅地旋轉，飛翔，生活就像一首浪漫的歌。

　　以烏桕的果實，蓮蓬，號角樹的葉，木玫瑰和旅人蕉做為花材，仔細地，慢慢地，組合出全世界獨一無二的藝術插花。不用擔心插得不好看，因為我可以重插一百遍，直到自己滿意為止，過程讓人感到無比的平靜，結果讓人感到前所未有的成就感。

　　親手撿拾枯葉、種子、小樹枝，靜靜地排列出各種可能的樣子。這一刻，我的心靈得到撫平，源源不絕的創造力，在潛移默化中不停地滋養著。

　　觸摸錫葉藤粗得像砂紙的葉子，嚐一嚐南美假櫻桃果實甜蜜的滋味，聞一聞花朵的芳香，閉上眼睛，靜靜地傾聽大自然的聲音，刺激著大腦分泌多巴胺，帶來身心靈龐大的療癒能力。

　　走出戶外，走進植物的懷抱，透過體驗，透過手做，透過身心靈的交流，幫助忙碌的我們，迷失方向的我們，走出憂鬱、疾病與傷痛的迷宮，找到自我療癒的泉源 -----。

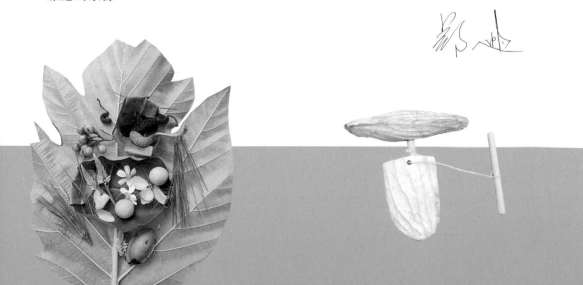

# 目錄 | Contents

Swamp Mahogany

# 大葉桉
# 項鍊

- 科　　別　桃金孃科（Myrtaceae）
- 屬　　別　桉屬（*Eucalyptus*）
- 別　　名　尤加利
- 原 產 地　澳洲的新南威爾斯

檸檬桉的樹皮會不斷地脫落，外表光滑細緻，而大葉桉的樹皮會隨著大樹增長，慢慢堆積而不會脫落，外表紅褐色厚而軟鬆，乍看像一片片的牛肉乾。這樣的樹皮讓它很容易成為白蟻喜歡的家，但在它的原生地澳洲本是乾燥且容易產生森林大火的地方，厚重的樹皮好像穿著一層層防火衣可以讓它逃過大火的肆虐，得以在惡劣的環境下生存綿延。

全世界有 600 多種尤加利樹，分類上屬於桃金孃科桉屬，世上這麼多的尤加利樹只有少數幾種是無尾熊愛吃的食物，而大葉桉就是其中的一種。這一屬的植物，經常有以下幾項特徵：

- 全株常有特殊香味，有的還可以提煉高級的精油。
- 葉子中肋明顯，側脈多而細。
- 幼葉多為紅色。
- 雄蕊多數，呈聚繖花序，花朵美麗高雅。
- 桉屬（俗稱尤加利樹）的蒴果開裂，外形特別，像各種不同的杯子或酒甕。

樹幹直立，樹皮厚而鬆軟。

葉片厚革質，中肋明顯，卵狀披針形或闊披針形。

兩面均有腺點，這是大葉桉味道的由來，側脈不達葉緣，尾端相連，俗稱閉鎖脈。

幼葉紅色。

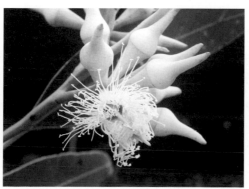

開花時花蓋脫落，露出花蕊；花為黃白色，雄蕊多數。

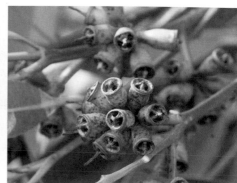

蒴果，倒卵狀壺形。

# 植物 遊戲 | Plant game

## 大葉桉陀螺

取一片葉子，揉一揉，聞一聞，是否聞到一股淡淡的芳香？

大樹下，尋找大葉桉的果實，大家來玩大葉桉陀螺：手掌朝上，拇指和食指（或中指）捏住果柄，反方向用力旋轉，大家來比賽看誰先成功轉起來，然後看誰轉得最久。

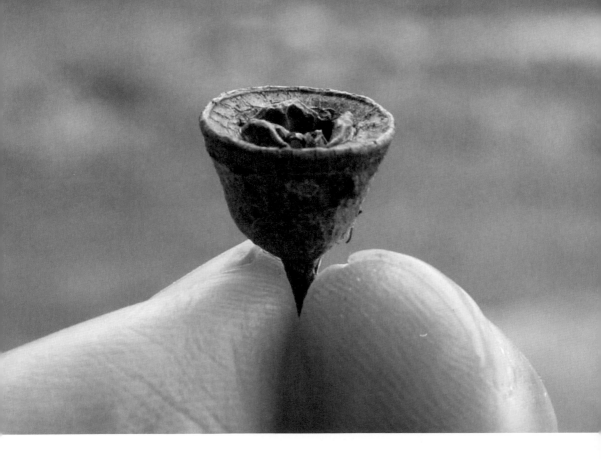

## ● 誰來晚餐 ●

大葉桉的果實如果開口朝上，外表看起來像個高腳杯，如果開口朝下，看起來就像一瓶酒。我用好幾種不同的橡實帽子和尤加利樹的果實，做成各種精美的餐具，你能找出哪個是大葉桉嗎？

今晚有空嗎？來個浪漫的晚餐吧！餐具我都準備好了，食物和飲料就交給你負責了。

## ● 好酒不見 ●

大葉桉的果實就像瓶酒，串錢柳的果實就像個小杯子。好久（酒）不見！

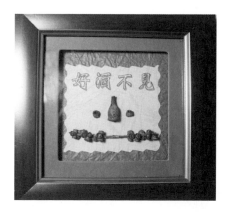

## ● 大葉桉跳棋 ●

大葉桉的花蓋外表像不像一顆一顆的跳棋，和小朋友共同來彩繪大葉桉的花蓋，並且用紙繪製出跳棋的棋盤，然後教導小朋友如何玩跳棋，最後來一場跳棋大賽！

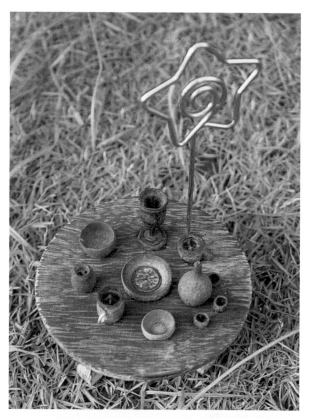

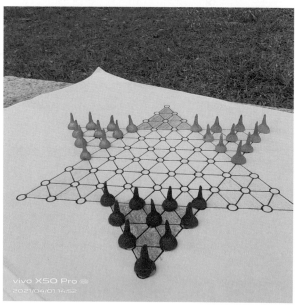

1 　大葉桉的花蓋為黃褐色，外表像個縮小版的三角錐，非常可愛，用斜口鉗或小剪刀，將花蓋的前端剪除。

2 　取一段中國繩Ａ線，先端用打火機燒一下，然後靠在打火機上有鐵的部份，慢慢將繩頭拉尖，再用剪刀剪一下線頭，線頭就變成尖尖的，方便來串大葉桉的花蓋。

3 　用中國繩將大葉桉花蓋一個個串起來。

4 　如果還穿不過去，可用牙籤戳一下，然後穿繩直到自己喜歡的長短，最後打個結，就可以做成手鍊或項鍊。

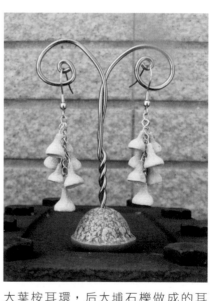

大葉桉耳環，后大埔石櫟做成的耳環陳列架。

大葉桉項鍊

Cochinchina Momordica Seed

# 木鱉果
# 來自天堂的果實

- 科　　別　瓜科（Cucurbitaceae）
- 屬　　別　苦瓜屬（*Momordica*）
- 別　　名　木鱉子、臭屎瓜、Zyazyai（排灣）
- 原 產 地　中國大陸廣東、廣西、江西、湖南和四川，臺灣

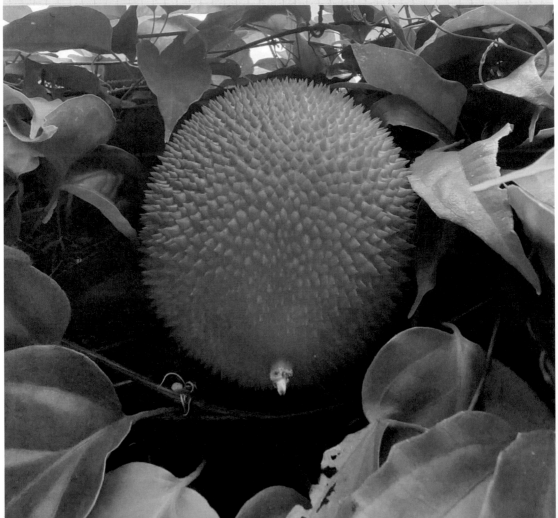

木鼈果是瓜科的植物，你注意到它捲鬚的位置嗎？攀緣性植物可以利用捲鬚的位置來識別它們的身份。在學習植物知識時，老師曾教導一個口訣，和大家分享：「豆端，葡對，瓜側，西腋，菝兩旁」。

- 豆端：豆類的捲鬚是由羽狀複葉末端小葉變態而成，所以在頂端。
- 葡對：葡萄科的捲鬚長在葉柄的對面。
- 瓜側：瓜科的捲鬚著生在葉柄側面（90度）。
- 西腋：西番蓮科的捲鬚長在葉柄底部和莖桿之間，類似在腋下一樣。
- 菝兩旁：菝葜科的捲鬚是葉柄變化而成，長在葉柄上面。

多年生藤本植物。

小枝條上有明顯的皮孔。

捲鬚不分叉，長在葉片的側邊呈 90 度。

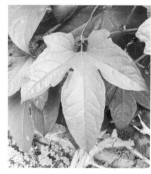

葉片膜質，輪廓呈廣卵狀心形，3 ～ 5 裂。

近葉柄兩側處各有 1 ～ 3 個較大的腺體。

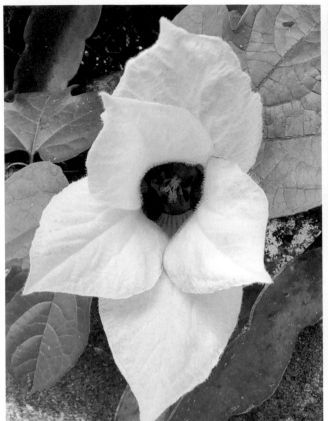

花朵有綠色圓腎形的苞片保護著。

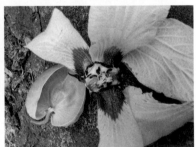

花冠淡黃色，瓣基黑色，雄蕊3枚。

花雌雄異株，喇叭狀。

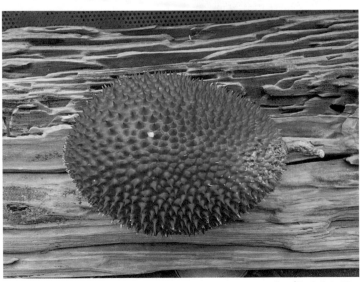

種子表面有紅色黏滑的膜（假種皮）。

果實橢圓形，長 10～16 公分，成熟時橘紅色或紅色，表面有許多軟刺。

去除黏膜，裡面的種子堅硬黑褐色，外形似鱉，故名木鱉子，種子可做中藥，消腫、祛毒。

# 植物料理

## 木鱉果排骨湯

木鱉果的嫩葉、嫩莖、未熟果和成熟果實均可食用，果實茄紅素含量是蕃茄的 **25** 倍；但種子有毒不可食用。金黃色的果肉和紅色的種皮可以用來燉煮雞湯或排骨湯，原住民直接將它們拿來拌飯吃，味道甜美。木鱉果處理的方法類似木瓜，做法如下：

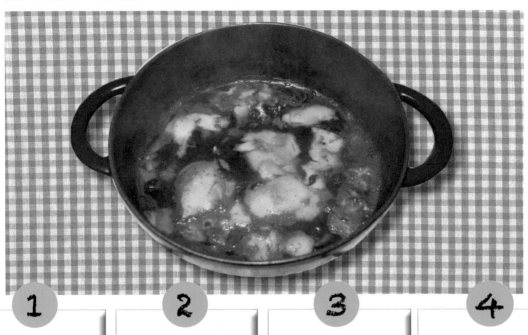

**1**

用菜刀延著果實劃一圈（種子有毒不要切到，且可完整保留種子），然後剝開。

**2**

用湯匙將紅色的種子挖出來，（青果不易挖，可切塊後去皮去籽），再將果肉挖出來。

**3**

用小刀或湯匙將種子上黏滑的膜（假種皮）刮下來備用，這部份口感最好。

**4**

煮熟的的果肉吃起來的口感依果實成熟度而不同，較青的果肉口感像苦瓜，半熟果的口感像佛手瓜，熟果的口感像絲瓜。味道？好像沒有任何味道，不酸、不苦、不甜、不澀，沒有味道竟也是一種令人難忘的味道。

# 動手 DIY ▶▶ 木鱉子飾品

木鱉果的種子堅硬黑褐色，外形似鱉，故名木鱉子，俗稱金錢鱉或龜甲菩提，民間將其做成飾品，有長壽招財的寓意。

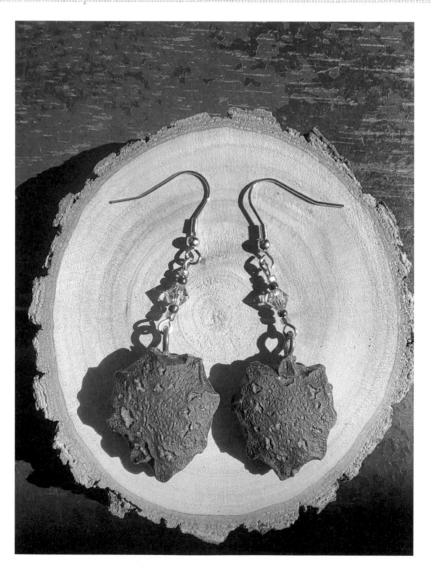

木鱉子耳環

木鱉子鑰匙圈

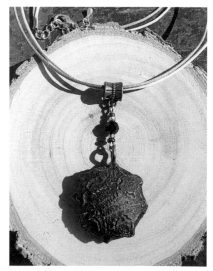

木鱉子項鍊

Woodrose

# 木玫瑰
# 永恆的愛

- 科　　別　旋花科（Convolvulaceae）
- 屬　　別　菜欒藤屬（*Merremia*）
- 別　　名　姬旋花、一日美人
- 原 產 地　熱帶美洲

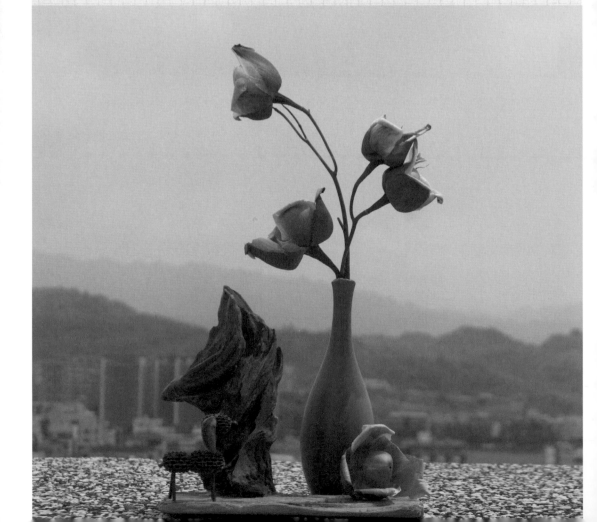

木玫瑰是非常好的蔭棚植物和景觀植物，春夏時節葉色濃綠，有很好的遮蔭效果。葉形掌狀 7 裂，充滿藝術之美。每年的 10 月底到 12 月開花，花色豔黃，高貴典雅，外形像一支支可愛的黃色小喇叭，由於它早上開花下午就凋謝，所以又有「一日美人」的別稱。果實未成熟時，外表像一盞盞的燭火矗立，又像一顆顆碩大的水滴從天而降，非常特別。

夏天葉色濃綠，具有很好的遮蔭效果。

纏繞性木質藤本，莖灰褐色。

掌狀裂葉，通常 7 裂，葉形優美，我將它小心地壓在書本裡，想做一張美麗的書籤和你分享這份幸福和感動。

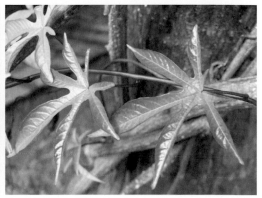

嫩葉和葉柄呈紅褐色。

木玫瑰 永恆的愛 |

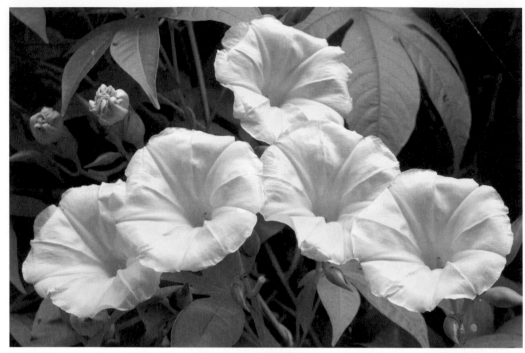

花色鮮黃，狀如喇叭，形似牽牛花，高貴優雅，富有觀賞價值。

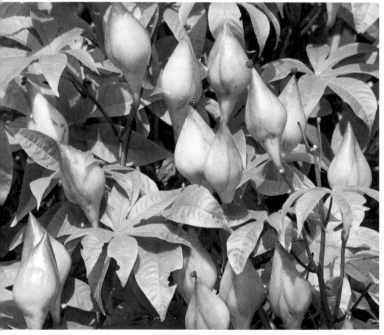

果實逐漸成熟，顏色也由綠轉褐，成熟後萼片會自然開裂，樣子像一朵褐色的玫瑰花。

未熟果，像一盞盞的燭火蟲立著。

種子堅硬，外表黝黑。

# 動手 DIY ▶▶木玫瑰果實乾燥花

每年的1月到3月果實成熟了，乾燥後的木質化萼片會逐漸開裂，外表就像一朵朵美麗的玫瑰花，故名木玫瑰。花語為「永恆的愛」，是非常受歡迎的高級乾燥花材。木玫瑰插花，不用澆水，不用照顧，永遠保持高雅美麗的姿態，充滿著自然淳樸的藝術之美。

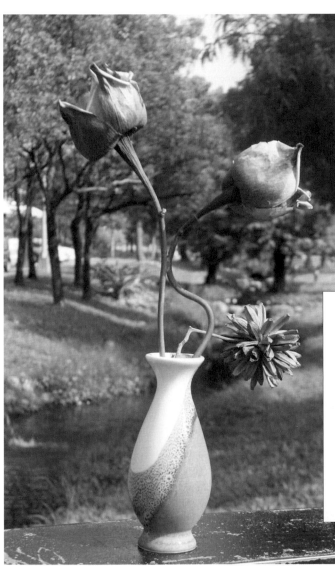

自然高雅永不凋謝的高級花材

木玫瑰的花語——永恆的愛，下方的果實是喜樹。

Common Bombax

# 木棉
# 飛彈

- 科　別　木棉科（Bombacaceae）
- 屬　別　木棉屬（*Bombax*）
- 別　名　英雄樹
- 原 產 地　印度、緬甸及爪哇一帶

木棉花是高雄的市花，也是廣州的市花，在臺灣是非常普遍的行道樹，四季變化明顯，極富觀賞價值，它的花語是珍惜身邊的人和幸福。

木棉樹別稱「英雄樹」，樹形高大，樹幹通直，就像蓋世英雄矗立。關於英雄樹還有個故事，相傳海南島五指山有一位大英雄，率領黎族人抵禦外侮，遭叛徒出賣，被困於五指山，身中數箭，屹立不倒，後來化作一株巨大的木棉樹，矗立山巔，世代保護族人。鮮豔的花朵是英雄身上流出的鮮血，樹皮上的瘤狀物，是無數箭傷所留下的傷疤，後人為了紀念他，所以木棉樹又稱為「英雄樹」。

既然有英雄樹，不得不提常見且同為木棉科植物的美人樹，其葉同樣是掌狀複葉，邊緣有小鋸齒，葉形較小而柔美，軀幹不似英雄樹粗壯直立，成樹還常有特別的腰身，樹幹上的瘤刺多而尖銳（美人多刺），花朵多於秋季綻放，顏色粉紅，大而豔麗。將英雄樹和美人樹相互比較，饒富趣味。

木棉樹滿天飛舞的棉絮，會影響居民的呼吸系統，生活及市容的乾淨清潔，往往造成極大的民怨。於是地方政府在每年的 4～5 月間，就會派出「割卵大隊」，隊員會在鐮刀下方安裝網子固定在可以伸縮的長桿上製成閹割刀具，將所有未成熟的果實一一割除。人類為了自己的好惡，年年對木棉實施「去勢」酷刑，全臺幾乎都是如此，殊不知木棉只是為了傳播種子，傳宗接代，何罪之有？

落葉喬木，冬天只剩蕭瑟的枝條。

年輕植株身上的瘤刺。　樹幹通直，外表常具有瘤刺。

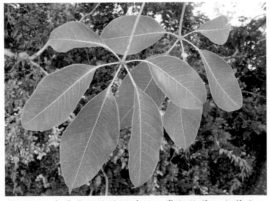

葉互生，多叢集於枝條的先端，掌狀複葉；小葉 5～7 枚。

花，紅色至橘紅色，大而豔麗，肉質，極富觀賞價值。

花瓣 5 枚，雄蕊多數，雌蕊突出，柱頭 5 裂。

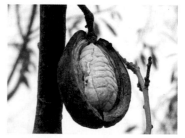

果實橢圓形，黑褐色，5 瓣裂。

花先葉開放，簇生於枝頭，形成滿樹的豔紅。在臺南的林初埤有條世界著名的木棉花道，每年 3 月木棉花盛開的時節都會舉辦木棉花祭的系列活動，記得一定要找時間去感受一下這連綿無際的木棉花道，才不枉此生喔！

木棉花祭活動，路邊攤販利用掉落的花朵做成裝置藝術，用來吸引顧客。

▶種子黑褐色，密被長棉毛，可以用來填充衣物和玩具，充分成熟乾燥後會逐漸蓬鬆，形成許許多多的小棉球，每個棉球裡有 1～2 顆種子，可隨風傳播。

# 植 物 料 理

## 木棉花乾

### 1
採集新鮮木棉花，盡量不撿地上的落花，臺灣天氣濕熱，掉落地上的木棉花容易被昆蟲或細菌感染。

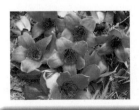

### 2
清水洗淨，蒸煮 10 分鐘後陽光曝曬，直至完全乾燥，然後密封保存。

### 3
木棉花乾平時可以用來煲粥、熬湯，口感似金針花。在東南亞市集上經常可以看到有人販售一包包的木棉花乾，是很受歡迎的平民美食。木棉花乾還可以用來泡茶和煎藥，具清熱解毒，祛風通經的功效。

# 植物 遊戲 | Plant game

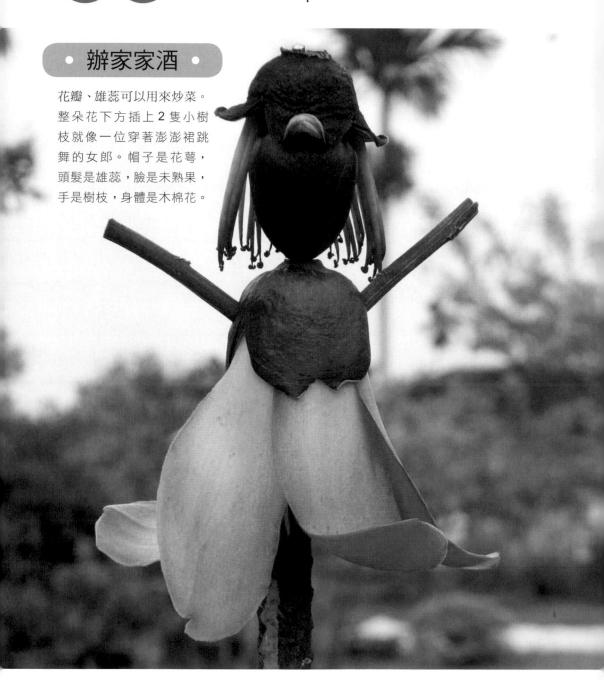

## ● 辦家家酒 ●

花瓣、雄蕊可以用來炒菜。
整朵花下方插上 2 隻小樹
枝就像一位穿著澎澎裙跳
舞的女郎。帽子是花萼，
頭髮是雄蕊，臉是未熟果，
手是樹枝，身體是木棉花。

## 攻擊遊戲

記得小時候，每當木棉花開的時節，我和幾個玩伴都會相約撿拾很多的木棉花，然後跑進社區的活動中心，分成 2 組人馬，以桌椅當成掩護，一聲令下，便拿起木棉花開始互相攻擊，木棉花打在櫃子和桌椅上會發出很大的聲響，打在身上有點痛又不會太痛，不一會兒就滿頭大汗，過程可說是又爽又痛又刺激。

## 大地藝術創作

在木棉花開的時節，可以看到滿地的落花，發揮創意，以木棉的花、葉、果、枝條等為主要素材，搭配活動現場撿拾的其它自然素材（如樹葉、樹枝、花朵、果實等），在地上創作一幅自然畫作，完成後，介紹自己創作的名稱和特色等，拍照後，即可過關。

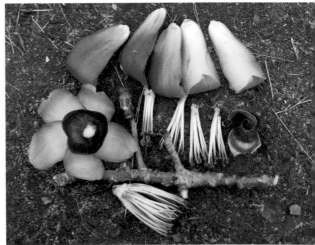

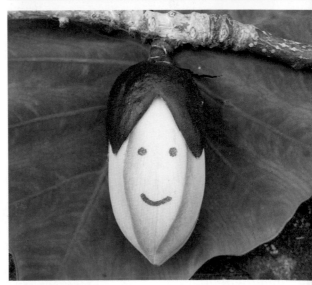

木棉花的花蕾。

## 闖關遊戲

木棉花的外形就像羽毛球，有一年在花開的時節，銀樺曾設計木棉花的闖關遊戲：

1. 用木棉花投擲規定距離外放置的寶特瓶，打倒 3 個寶特瓶即可過關。
2. 將木棉花當成毽子踢，連續踢 5 下不落地，即可過關。
3. 將木棉花當成球，指定道具當球拍，比如木板、藍白拖、水瓢等，1 個人打或 2 人互相拍打，連續拍打 10 下，即可過關。

Taiwan Scouring Rush

# 木賊
# 猜公母

- ·科　　別　科名：木賊科（Equisetaceae）
- ·屬　　別　屬名：木賊屬（*Equisetum*）
- ·別　　名　別名：節節草、節骨草
- ·原 產 地　泛亞、非、歐三洲亞熱帶至溫帶，中國中南部至西南部均有分佈

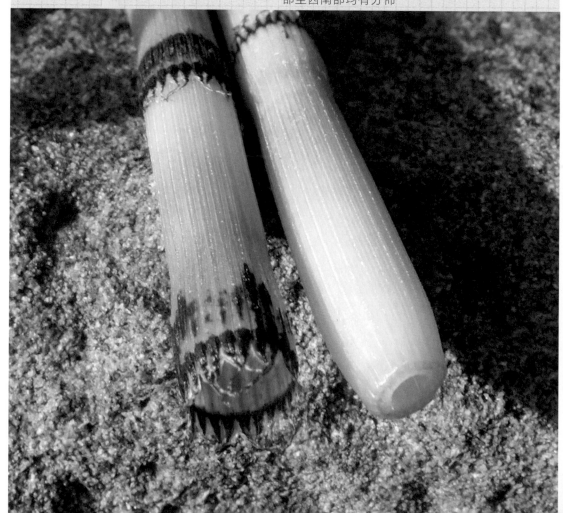

**木賊名字的由來：**

- 木賊，具有疏散風熱，明目，止血功效，故曰「目賊」。
- 孑遺植物，在地球上已存續了2億年的活化石，2億年前高可達30公尺，而今日，在熱帶地方高可達8公尺，在臺灣最高可達2公尺，此一賊也。
- 生命力強大，從平地到海拔3000公尺的高山，從熱帶地區到零下40度的惡劣氣候都可以看到它的蹤影，此一賊也。
- 為了適應惡劣的環境，葉子退化成細小的鱗片狀，此一賊也。
- 再生力強，除了可以用大量的孢子繁殖外，根莖還可以進行無性繁殖，伸展到哪裡都可以向上發芽，長成完整的植株，所以可以不斷地擴充生存地盤，形成優勢群落，此一賊也。

地上莖直立，綠色，有節，表面粗糙。

木賊的葉子在哪裡？原來它的枝條上有節，在節的末端有一圈黑褐色鞘狀的構造，上面有許多絲狀的鋸齒，這就是它已退化的葉子。

木賊的葉子退化成鞘狀，如何進行光合作用製造養分？原來綠色的枝條取代了退化的葉子，擔負起行使光合作用的重大責任。

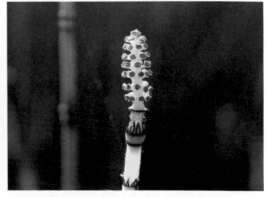

8、9月間會自莖頂抽出黃色、長橢圓形的孢子囊穗，由六角形的孢子囊托構成，12月間成熟時，可使用20倍以上光學放大鏡看孢子噴射的精彩過程。

# 植物遊戲 | Plant game

## 猜公母

**1** 木賊的莖，中空有節，可以輕易從關節處剝離，還可以接回去，俗稱「接骨木」。

**2** 遊戲開始可以先猜拳，由贏的人決定公母，然後一人拉一邊，將其拉開。

**3** 凹入含有鱗片葉的一方即為母，凸出即為公，看誰猜對就是贏家，還可以兩兩互拉，決定公母，做為活動時人員分組的依據。

## 消失哪一節

遊戲時取一根木賊的莖，將其中一節的莖剝離藏起來，再將其它的莖裝回去，讓大家觀察並回答出哪一節消失了？

# 動手 DIY ▶▶ 木賊菜瓜布、牙刷

木賊葉含有矽的成分，曬乾後表面粗糙且稍有割手的感覺，束在一起當成菜瓜布，非常好用。

木賊曬乾後剪成一截一截，橫切面上可以看到佈滿著許多的纖維，就是用這部位來清潔牙齒。古代人愛用，現代人也愛用，不過現代人買來卻是幫心愛的寵物保養牙齒用。

平時在中藥行或大一點的寵物店都可以買得到，使用前先浸泡溫水約 5 分鐘使其軟化，對折後直接用切斷面來刷牙，對於齒間的牙垢和牙石的清除有很大的功效。

木賊古稱木刷，是古代人用來清潔牙齒的天然用品。

Poongaoil Pongamia

# 水黃皮
# 的異想世界

- 科　　別　蝶形花科（Fabaceae）
- 屬　　別　水黃皮屬（*Pongamia*）
- 別　　名　九重吹
- 原 產 地　印度、馬來西亞、華南、琉球和澳洲，
　　　　　　臺灣、蘭嶼海岸

水黃皮屬半落葉喬木，植物名稱的由來，是因為它的葉片很像芸香科的「黃皮」，而且它又是一種喜歡生長在水邊的豆科植物，因而得名。

水黃皮原本多生長在水邊，為了適應環境和繁殖後代，它的莢果木質化，重量很輕，裡面充滿空氣，成熟掉落後可以漂浮在水面上，經由水來傳播，所以民間稱之為「水流豆」。

另外，水黃皮，又名「九重吹」，為什麼不叫它八重吹、七重吹呢？原來中國自古以奇數為陽，偶數為陰，而「九」為陽數之極大者，所以我們常以「九」這個數字來比喻極高、極大或至高無上之意。水黃皮的樹形沉穩，植物根深，可抵抗強風，是很好的防風樹，所以被稱為「九重吹」代表的就是不畏強風肆虐，而仍能屹立不搖，百折不撓的精神。

其次，由於水黃皮的葉子搓揉後有一股臭味，那臭味讓人聞了很難忘記，所以又叫「臭腥仔」。

每一種植物的名稱，都有其典故和由來，經由了解這些植物名稱和別名的由來，就可以對該植物有更深刻的了解。以水黃皮為例，在植物介紹或戶外導覽時，只要將水黃皮植物的名稱和別名逐一介紹一遍，這輩子就永遠不會忘記了。

半落葉性喬木，樹冠傘形。

樹皮灰褐色，上面常有瘤狀小突起。

奇數羽狀複葉，革質而光亮，小葉對生，有長柄。

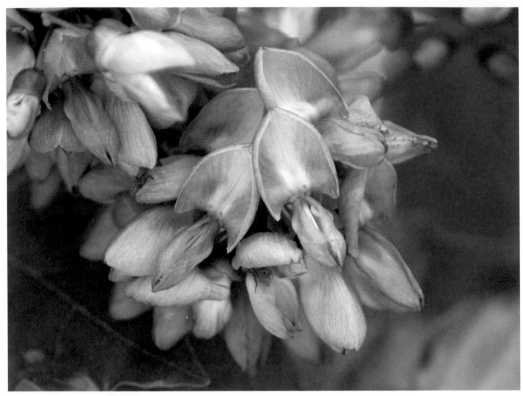

春秋兩季開花，秋季為盛，花腋生，蝶形，淡紫色。

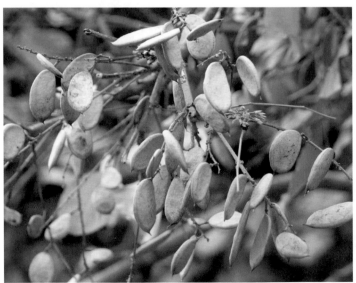

莢果長橢圓形，略呈刀狀，扁平。

莢果未成熟時綠色，成熟後呈黃褐色，外表堅硬。

果實質輕且內有氣室，可幫助種子藉水傳播。內有種子 1～2 枚，種子黑褐色，扁球形，富含油脂。

# 植物遊戲 | Plant game

## 聞一聞

水黃皮的葉子搓揉後有一股臭腥味，我們可以讓每一位參加活動的人聞一聞，然後說出葉子的味道？感覺如何？

## 葉子排列

**排列時注意事項：**

* 小葉對生。
* 葉子大小順序，自前端開始向下小葉逐漸變小。

* 葉基：頂小葉葉基不歪斜，側小葉葉基歪斜，下方葉基比較大。
* 顏色：正面濃綠有光澤，背面淺綠。

取一整片水黃皮的羽狀複葉，將小葉一一剝開，然後打散。

讓小朋友排列出原來葉子的形狀。看似容易，不過大多數小朋友都無法一次完成，如果在植物旁邊，可以讓小朋友仔細觀察後，再完成正確的葉形排列。

# 動手 DIY ▶▶ 水黃皮藝術創作畫

水黃皮的莢果，外形的變化很大，仔細觀察它們的形狀，就可以帶給你很多不同的創作靈感。記得有一次辦活動，讓小朋友以水黃皮來進行創作，在沒有任何作品的參考下，小朋友們發揮自己的創意，創作出許多可愛的作品，比如，小鳥、小雞、魚、蝸牛、人、獨角仙等，每一個作品都充滿著自然的童趣，當時，讓我覺得既欣慰又感動。其實只要用一點心，每一個人都可以成為快樂的藝術家。

貓頭鷹：冠毛是大扁雀麥，眼睛是爪哇旃那，眼珠是龍麟櫚。

小鳥：腳是青剛櫟的葉芽，眼睛是厚葉鐵線蓮的莖，翅是鳳凰木的種子。

牛：頭是三角菱。

海豚：眼睛是生的粉圓，用麥克筆點上眼珠。

花：中間是磨盤草。

葉：框是銀合歡的果莢。

熊：耳朵是洋紫荊的種子。

娃娃：身體是扛板歸的葉，頭髮是南洋杉。

鳥：眼睛是倒地鈴的種子，用麥克筆點上眼珠。

蝸牛：背景是自然乾燥的水麻葉背。

蝴蝶：身體是望江南的莢果。

企鵝：小企鵝是蛋黃果的種子。

# 動手 DIY ▶▶ 療癒木盒子

- **材料和工具**：各種不同的果實、種子、樹枝和木片等自然素材。長方形木盒子或紙板。

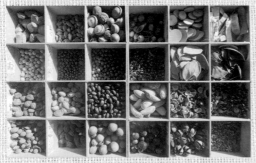

- **操作方法**：以水黃皮當主角，依照自己的想法，選擇適當的、喜歡的自然素材，擺放在木盒裡或紙板上，創作出美麗的圖案或有趣的人、事、物。不用黏貼，可以使用萬用黏土協助固定，完成後拍照。活動結束後，再將水黃皮和其它的自然素材逐一放回原來的位置，所有素材可不斷地重複再使用。

- **目的成果**：利用大地的自然素材，如果實、種子、樹葉、樹枝等，靜靜地，慢慢地，排列出自己心中喜歡的圖案，通過各種自然素材的選擇、擺放、創意，勾勒出一幅幅精采的畫面和故事。透過傾聽和引導，分享創作者的內容和想法，發掘心裡深層的潛意識。過動的，過於內向的，注意力不集中的小朋友在活動的過程中，得以平撫情緒，啟發內在潛能，並透過欣賞和觀察自然素材的美好，激發出無限的創意和可能。

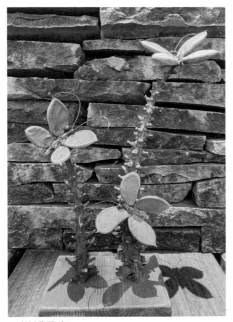

蝴蝶飛舞

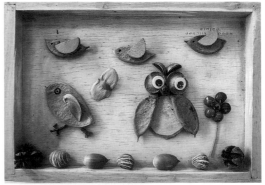

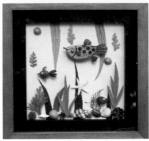

河豚：魚的鰭是月桃果實的外殼。

# 動手 DIY ▶▶ 彩繪水黃皮

用水黃皮的莢果，讓小朋友發揮創意，彩繪出自己喜歡的圖案。彩繪完成後，再塗上或噴上保護漆。作品完成後，可以鑽孔做成項鍊，還可以鎖上羊眼針做成吊飾或鑰匙圈等飾品。

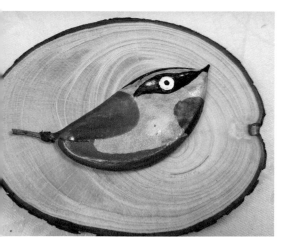

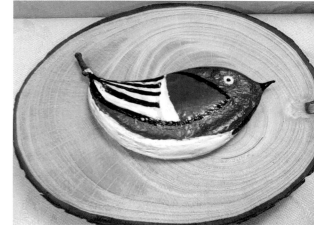

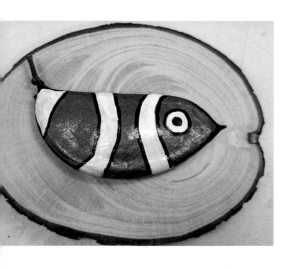

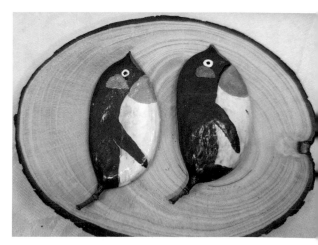

Taiwan Reevesia

# 臺灣梭羅木
# 美麗的小星星

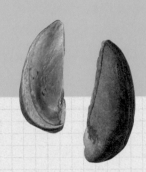

- 科　　別　梧桐科（Sterculiaceae）
- 屬　　別　梭羅木屬（*Reevesia*）
- 別　　名　白樹、銃床楠
- 原 產 地　臺灣特有樹種

臺灣梭羅木是臺灣特有種的梧桐科植物，外表遠遠看起來有點像樟科植物，但臺灣梭羅木的葉柄兩端會稍微肥大，而樟科植物則無。其葉互生呈長橢圓形，葉背被星狀柔毛，有臭味，如果你再仔細觀察它的葉面，就會發覺它的側脈並沒有直達葉緣，而是連結到其他的側脈，形成一個閉鎖脈絡，我們稱之為「閉鎖脈」。嫩葉鮮紅，微微下垂，遍佈樹冠，如少女嬌羞頷首，十分可愛；成熟葉蓊綠蒼鬱，樹冠廣闊，提供遮蔭休閒再舒適不過。

臺灣梭羅木花期約在清明節前後，花多且密集，未開放的花苞渾圓呈綠色，如記憶中母親的針插，靜靜地等待綻放；盛開時為白色，其優美排列的繖房花序帶著一股清香，常襯著綠葉滿佈樹梢，如霜覆、如雪蓋，純潔高雅如此；而那股幽香，好似人們的炷炷裊香，在清明雨紛中，緬懷祖先，思想過往。

臺灣梭羅木俗名「白樹」，主要是因為其木材色白且不反翹，質地堅硬堪比楠屬，重量卻不重，是非常良好的木料。過去恆春地區原住民常用來製作刀鞘、槍桿、槍托等器具，故又名「銃床楠」（銃床即日文槍托）。

臺灣梭羅木原散生在中南部低海拔山區的闊葉林中，但因山坡地廣泛開發且木材質地良好而遭濫伐，因此曾一度面臨瀕危，10幾年前若有緣見其廬山真面目，已是幾輩子修來的福氣；然而在許多有心人士積極的復育下，如今臺灣梭羅木已經能在許多公園裡一窺其身影。人們總是要等到失去了，才會後悔惋惜，但是有太多的多東西，不會像臺灣梭羅木這般幸運，一旦失去就永遠回不來了。與其將來只能看著照片扼腕嘆息，我們為什麼不能從現在開始，珍惜身邊的植物，愛護我們的環境。

樹幹灰褐色。

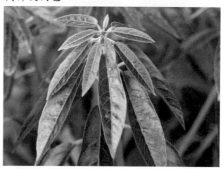

幼葉紅色，嬌嫩欲滴。

葉互生，形似樟科植物，有臭味。

葉尖短尾，葉脈細密不明顯。

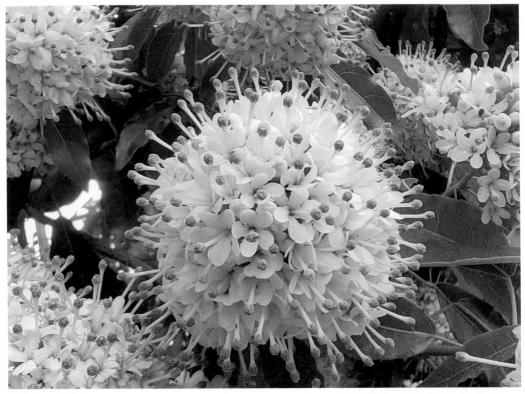

花白色，有清香。

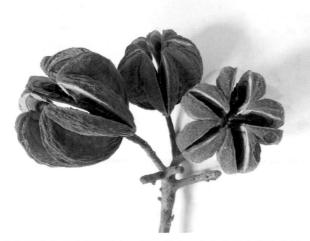

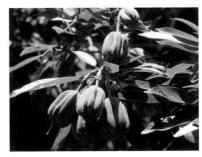

蒴果開裂。

臺灣梭羅木的蒴果深褐色，外披茸毛，狀如中國古代流星錘，外形精緻有趣。果實漸漸成熟後會由上端開裂，從上俯瞰狀如一顆顆美麗的星星。

種子具翅，可隨風旋轉飛翔。

# 動手 DIY ▶▶ 臺灣梭羅木飾品

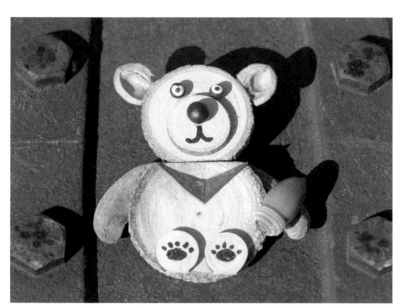

銀樺為玉山國家公園管理處所設計的臺灣黑熊 DIY 造型磁鐵,手是臺灣梭羅木,眼睛是倒地鈴,鼻子是龍鱗櫚,耳朵是沉香。

注意到了嗎?青剛櫟就是臺灣黑熊的最愛,而且牠有五個腳爪哦!

搭配大頭茶變成可愛的小鳳梨

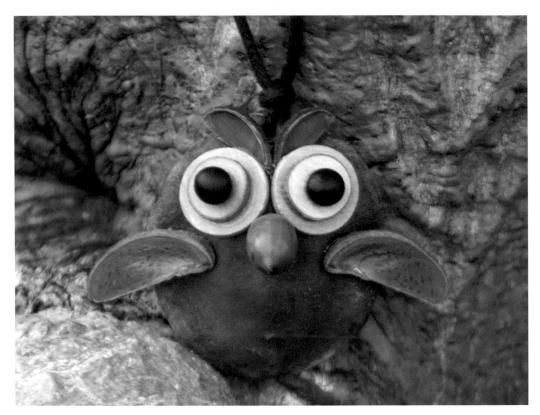

**材料**：翅膀是臺灣梭羅木的果瓣，眼珠是龍鱗櫚，嘴巴是圓果青剛櫟，身體是藍花楹，冠毛是大花紫薇的果瓣。貓頭鷹的黏貼固定可以用強力熱熔膠或白膠，現在網路流行一種手機殼膠水，不需用電，比白膠乾燥的更快、更牢固，如果在戶外進行 DIY 活動，是很好的選擇。

**1** 在藍花楹果實的止上方鑽 1 個小孔，方便製做項鍊。

**2** 將龍鱗櫚貼在小圓木片上，再貼在大圓木片上做眼睛。

**3** 將眼睛（合在一起）貼在藍花楹上。

**4** 再依序貼上冠毛、嘴巴和翅膀。

項鍊的簡易綁法

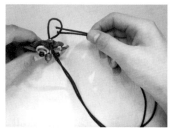 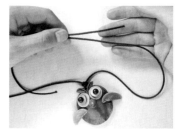 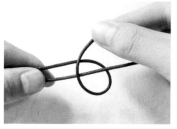

**1** 用 2mm 蠟繩量一下脖圍，剪取喜歡的項鍊長度，繩子對折一起穿過正上方孔洞，如圖再將兩端繩尾一起穿過後拉緊。

**2** 將兩端蠟繩交互重疊準備打活結。

**3** 將上線向下繞圈包住下線。

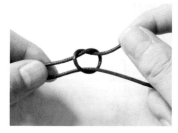  

**4** 上線包住下線後自己打一個單結拉緊。

**5** 左右反過來，一樣再打一個活結，完成後就可以試著左右拉動，調整項鍊長短。

**6** 留下約 0.5 公分，其餘剪除，最後在線頭上點一些膠水，線頭比較不會鬆掉。

臺灣梭羅木

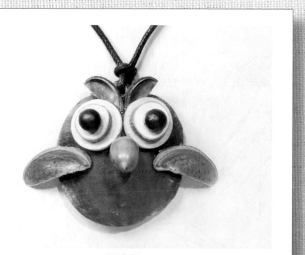

完成圖

臺灣梭羅木 美麗的小星星 | 045

Malay Catchbird Tree

# 皮孫木
# 會捕捉小鳥的樹

- 科　　別　紫茉莉科（Nyctaginaceae）
- 屬　　別　皮孫木屬（*Pisonia*）
- 別　　名　捕鳥樹
- 原 產 地　印尼爪哇、馬來西亞至澳大利亞、波里尼西亞

有些植物的種子會依靠附著的方式，藉由動物來傳播，其手段有的是具有像魚鉤一樣反鉤的刺，如大花咸豐草。有的具有像魔鬼氈一樣的綿毛，如山螞蝗。而皮孫木附著的方法則是靠沾黏，它的果實表面有像強力膠一樣的黏膠，可以牢牢地黏在動物的身上，藉由動物達到傳播的目的。上課的時候，我們可以提供皮孫木的果實讓小朋友碰觸，體驗皮孫木果實不可思議的超黏現象。

皮孫木原始生長的地方，多位於貧瘠的珊瑚礁沿岸。皮孫木又名捕鳥樹，臺東縣卑南鄉魯凱族的達魯瑪克部落在很早以前就會利用它的果實來黏捕小鳥。小鳥棲息在皮孫樹上或經過樹下時一旦碰觸到，它的果實就會像強力膠一樣緊緊地黏在鳥羽毛上，如果沾黏一兩顆果實，小鳥就會帶著它到處去旅行，然後幫助它傳播，如果不小心沾到很多的果實，它的翅膀就無法張開飛翔，最後只能不斷掙扎終於死亡。另外，其它小型的動物或昆蟲，經過它的樹下，一不小心也會被掉落的果實黏住而無法動彈，一段時間後，牠們的屍體會慢慢腐爛，終將成為皮孫木賴以維生的養分。

高可達18公尺，老樹會有板根的現象，樹皮平滑，灰色。

葉密集叢生於小枝條先端。

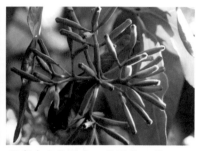

果實未成熟綠色，像樹枝一樣佈滿枝頭。

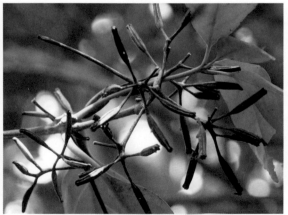

果實著生於長1.5～3公分之果梗上，紡錘形，長3～4公分，寬0.5～0.8公分，無刺，有肋5條，肋間具有非常黏的膠質。

種子很輕，外表具有很黏的膠質，果實黑熟後，動物身體碰到種子，種子就會立刻脫離細枝條，緊緊地黏在動物身上，這就是皮孫木靠動物傳播的方法。

Indiarubber Fig

# 印度橡膠樹
# 葉子拼圖

- 科　　別　桑科（Moraceae）
- 屬　　別　榕屬（*Ficus*）
- 別　　名　緬樹、彈性護謨樹
- 原 產 地　印度、緬甸及中國大陸西南部

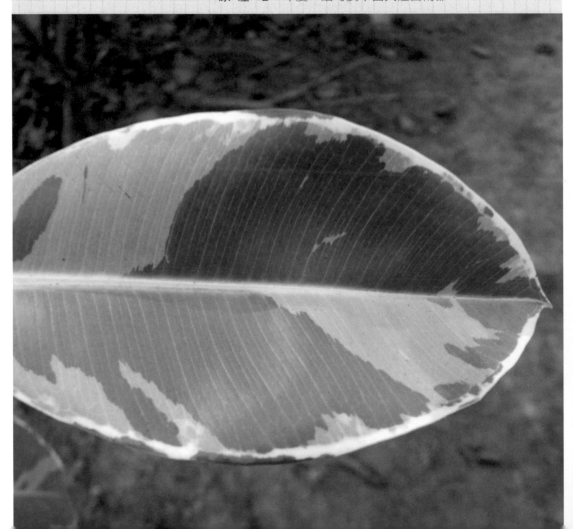

在橡膠樹原始棲地的原住民，日常生活早已和橡膠樹密不可分。他們會在鞋底塗上這種黏稠的樹汁，用以保持腳掌乾爽以及不受各種細菌、霉菌侵害。他們還會利用果殼、椰殼等做為盛裝物，蒐集樹皮切痕流下的液體，塗抹在衣服、雨具，甚至身上，用來防水。更有文獻記載他們會將腳泡在黏液內，等待樹液乾燥後再剝下，變成特製的雨鞋。

臺灣在西元 1910 年便已陸續引進，最後終因印度橡膠樹出膠量較低，成本較高且稍具刺激性，最後只能放棄栽培。直至今日，儼然已經成為非常普遍的公園庭院樹種。

樹皮灰褐色，皮孔明顯。

盤根錯節的根系。

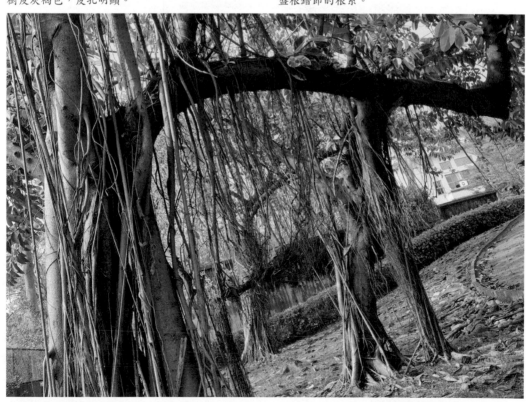
桑科榕屬的特徵，氣生根。

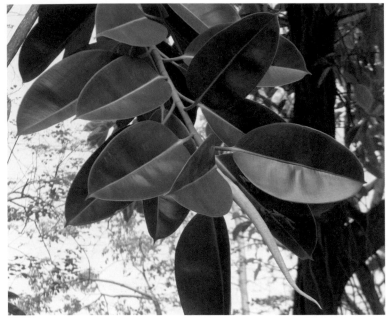

幼葉有粉紅色的合生托葉包覆保護，成熟後托葉自然脫落。

斑葉印度橡膠樹色彩鮮豔豐富。

葉互生，厚革質，葉表含角質層外觀油亮，橢圓形至長橢圓形，先端突短漸尖，為熱帶植物特色，主要有排水的功能。

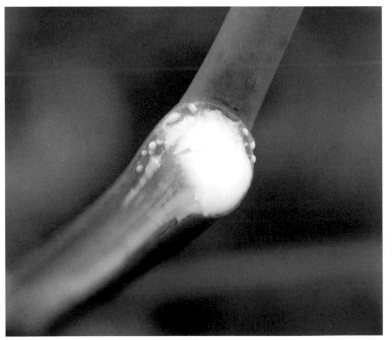

桑科榕屬的植物全株富含白色乳汁。

全樹含乳白色的樹液，富含膠質，可作為提煉天然橡膠的原料。

乳汁乾燥後，形成白色的樹脂，具有很強的彈性。

# 動手 DIY ▶▶ 印度橡膠樹葉子拖鞋

1 將葉柄剪掉。

2 將葉子對褶,從葉尖距葉緣約 1 公分處向上剪直到約 1/3 處。

3 在剪刀指的地方約 1/4 處,沿中脈兩側剪開兩條小縫。

4 葉尖處剪開。

5 葉背圖,剪開的葉分別插入割開的縫,後方可以用膠帶貼合。

可愛的拖鞋完成了。

# 植物遊戲 | Plant game

## 橡膠樹葉子面具

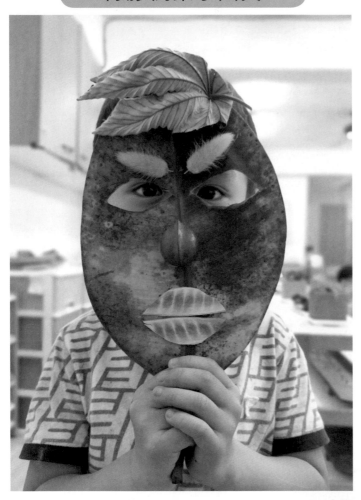

橡膠樹的葉子碩大且厚革質，大家一起來利用其它的自然素材，裝扮出一個獨一無二的面具吧！

## 天然橡皮擦

印度橡膠樹受傷後留出的汁液在完全乾燥後會變成乳白色，小時候我們會從樹上將它們拔下來，直接當作橡皮擦來用，是好玩又實用的文具用品。

## 好玩的橡膠球

將黏土捏成球狀，再用黏土球去沾滿厚厚一層橡膠樹的樹液，然後將球加熱，直到表面的橡膠變得有點硬且有彈性，最後將中層的黏土洗掉，就成了中空好玩的橡膠球。

# • 拼圖高手

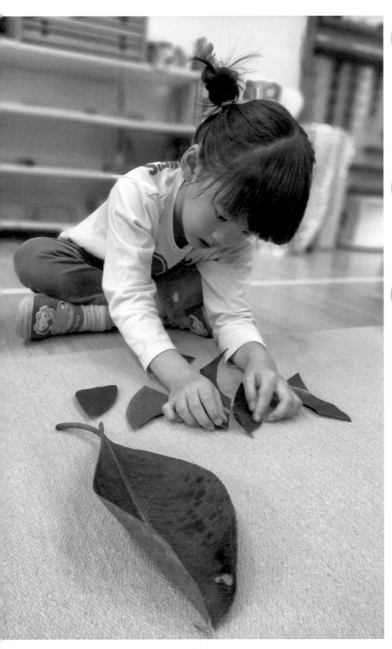

1. 在活動範圍內，選擇適當的葉子用來玩遊戲，橡膠樹的葉子比較大且有韌性，活動期間比較不易變形，是最好的選擇。

2. 將葉子用剪刀剪成6個部份（或多或少，視參加者年齡和活動時間而決定）。

3. 將剪開的葉子打散和翻面，讓學員拼湊出原來的葉子形狀，看誰能在最短的時間內完成。

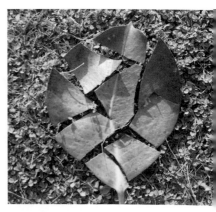

Perforate Fleeceflower

# 扛板歸
# 三角形的葉

- 科　　別　蓼科（Polygonaceae）
- 屬　　別　蓼屬（*Polygonum*）
- 別　　名　三角鹽酸
- 原 產 地　中國大陸、日本、印度、馬來西亞、臺灣

　　扛板歸細細的葉柄在三角葉的中間，遠看好像頂著一片片的板子慢慢走來的樣子，說不定這就是「扛板歸」名字的由來。

　　不過這名字另外有個有趣的故事：傳說在很久很久以前，有個樵夫在山上砍柴，一不小心被毒蛇咬了一口，他急急忙忙地趕回家，此時蛇毒攻心，臉色發白，任憑家人怎麼呼喚都沒有回應，家人以為樵夫已死。因為家境不富裕，只好將遺體放在木板上，用杠（《ㄤˋ）子（粗的木頭）抬上山準備去埋葬。在途中恰巧遇到一個郎中，郎中發現此人尚有微弱的脈搏，又聽聞是遭毒蛇咬傷，便取出錦袋中的草藥，搗碎後敷在樵夫的傷處，並用熱水強迫其灌食，過了不久，本以為已經死去的樵夫竟甦醒過來。眾人盛讚郎中乃華陀再世，並詢問這解毒草藥為何？只見郎中頻頻皺眉，其實他也不知道該草藥的名字，但見其他人收拾起杠子和木板準備回家，突然靈機一動，心想：對了！有了此藥，患者就用不著杠子和木板了，那就叫「杠板歸」吧！眾人聽了這個名字，無不稱頌不已，名稱從古流傳至今，「杠」逐漸被寫成了「扛」。

　　扛板歸名稱的由來雖然只是傳說，但是由於故事深具知識性和趣味性，令人印象深刻。

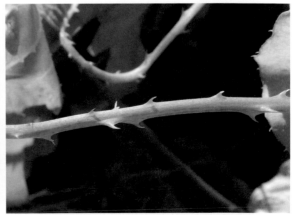

蔓性草本，全株有刺，嫩葉、果實可食。

葉互生，三角形盾狀。

嫩葉和莖呈紅色。

有兩型葉，一為三角形葉，一為圓形葉。圓形葉的莖似貫穿中間而過，因此扛板歸又名「貫葉蓼」。韓國稱為「媳婦的肚臍眼」。

葉柄、莖及葉背主脈上有堅硬的倒刺，集體蔓延，人畜一不小心就會被勾住！日本民間戲稱此植物為「擦繼子屁股的草」。

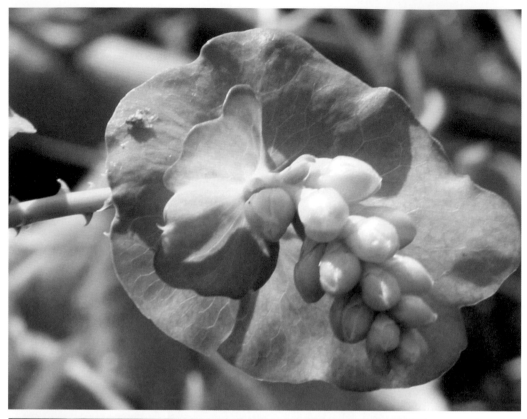

▲扛板歸的花很
小，呈綠白色，
藏在綠色苞片之
內。

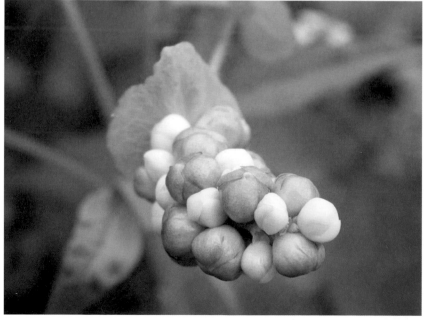

◀授粉後結果，
原本綠色的花
萼逐漸膨大，轉
變成肉質、藍紫
色。扛板歸的嫩
莖嫩葉可煮食，
藍紫色的果實
（膨脹的宿存花
萼）也可以生
食，具甜味口感
清脆。

# 動手 DIY ▶▶ 葉形小書

葉形就是葉子的形狀，也就是葉片外表的輪廓。葉形是植物分類的重要根據之一，所以有人說葉子是植物的名片，要認識植物就從認識葉子開始，讓我們從校園植物著手，一起來製做校園植物的葉形小書。

1 收集校園內植物的葉子，壓在書本內。

2 靜置約 1 個月後，將葉子從書本裡取出放在賽璐璐片上。

3 將卡典西德透明貼紙剪成適當大小，撕開來。

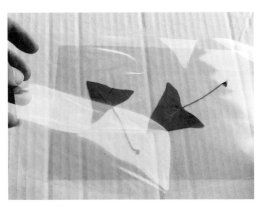

4 貼合在葉子和賽璐璐片上，儘量不要有空氣。

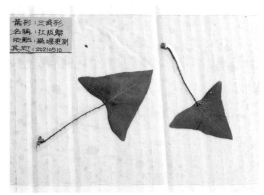

5 標示：葉形、名稱、採集地點、採集日期、其他。收集各種葉子，製做完成後，裝訂成冊，即可做為植物葉形的教學教具。由於兩面都是透明的，所以可以正反面進行觀察。

# 動手 DIY ▶▶ 葉子畫

我們可以利用書本壓好乾燥的葉子來製作葉子畫，也可以發給小朋友每人 1 個夾鏈袋，在戶外活動時收集自己喜歡的落葉。

**1** 主持人發給每 1 個學員 1 張珍珠板或卡紙，並準備各種顏色的色紙，小朋友可以選擇自己喜歡的色紙貼在板子上，做為創作的畫板。

**2** 可以善用麥克筆和動動眼，有畫龍點睛的效果。

**3** 翅果是做昆蟲翅膀的最佳選擇。

**4** 可以善用剪刀，修剪出各種想要的形狀，葉柄是最自然的鳥喙。

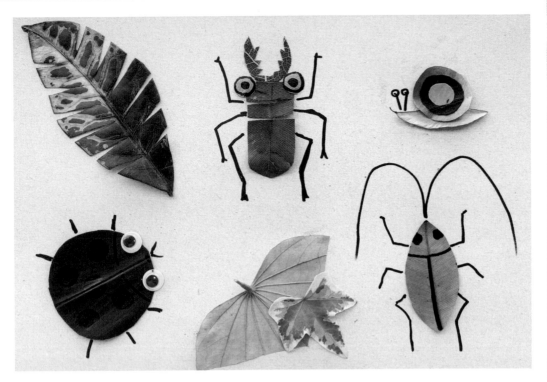

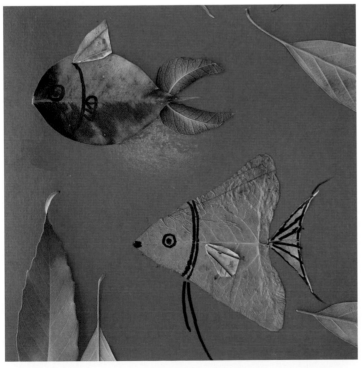

昆蟲的六隻腳，可以用小樹枝，也可以用麥克筆，如果在腹部下方貼木片墊高，會更有立體層次的感覺。

很多葉子都是長橢圓形，葉子魚是最容易上手的圖案。

Mango

# 芒果
# 直升機

- 科　　別　漆樹科（Anacardiaceae）
- 屬　　別　芒果屬（*Mangifera*）
- 別　　名　樣仔（臺語）
- 原 產 地　亞洲印度、馬來西亞。臺灣的芒果大約是 400
　　　　　　年前由荷蘭人引進栽種。

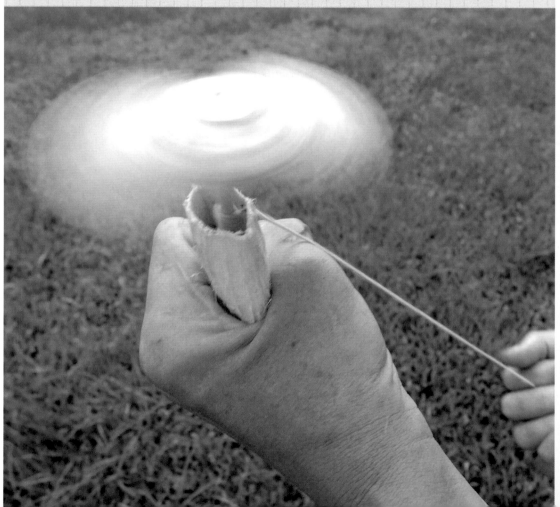

臺灣人，尤其是中南部的人喜歡在住家周圍種植芒果樹，主要因為：

- 吉祥的樹：從前人種樹講究風水，芒果舊名「菴羅果」，菴羅即為神聖的意思。相傳佛祖釋迦摩尼佛經常在芒果樹下休息，所以芒果也叫「佛果」，「聖果」，是神聖吉祥的樹。

- 易於照顧：芒果樹耐旱、耐熱，樹性堅韌，對環境的要求不高，是很好照顧的樹。葉茂盛濃綠，有很好的遮蔭效果。

- 果中珍品，香甜可口：舊時臺灣的夏季水果稀少，芒果的果肉香甜，被視為珍品，人共羨之，故名曰「羨」，後遭訛傳寫為「樣」，並沿用至今。

近年來我們從國外引進許多芒果的新品種，也有臺灣自行改良成功的品種，而曾經陪伴我們每個夏季的土芒果似乎漸漸被淡忘，與土芒果相較之下，新的品種纖維較細緻，入口不扎舌，果肉也較厚實，飽滿多汁。但我吃起來，卻總覺得少了一份樣仔該有的酸甜與土地的溫暖。

記得從前，老家後院種著一株土芒果，幼時的我總是喜歡躲在樹蔭底下遊戲，玩累了便席地而坐，甚至小眠。那種的感覺，好似酷熱的豔陽只存在於樹蔭外的另一個世界，令人感到安全又舒適。有時，抬頭仰望無盡的翠綠和串串結實纍纍的果實，一邊還會想著甜美黃熟的果肉，一邊吞嚥著口水，竟不知不覺地度過了一個又一個的夏季。那時的我太過年幼，只覺得這棵樣仔是如此的高大、踏實，好像能夠永遠地守護我，後來才懂，所謂的永遠，只能存在於自己的心中與回憶裡。芒果，串連起每個世代的思緒與感情，從飲食、生活，到心靈的歸所。我相信每個人的記憶中，都有一棵永遠的芒果樹。

臺中市北屯區南興公園有一棵百年芒果老樹，外形似卡通人物米老鼠，被稱為「米奇樹」。

葉互生，叢生於枝條先端。

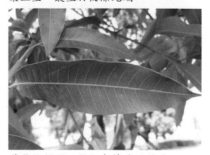

葉長披針形，揉之有特殊的芳香。

我們從小常吃的土芒果，俗稱「檨仔」，其實它並非臺灣的特有種，為荷治時期引進的作物。俗諺有云：「芒種夏至，檨仔落蒂」，芒果約在夏天可成熟採摘。

直接食用，味芳甘甜，微帶酸勁；亦可切片曬乾，用糖拌蒸，做成檨仔乾；或加糖熬煮成檨仔膏等，但最令人難忘的滋味非芒果青莫屬。

若欲製成芒果青，應趁土芒果約7分熟時採摘，先去皮切片後再加鹽洗一洗，然後以清水浸泡，最後用糖醃漬後放入布袋並上壓重物，約莫3天即可享用。

芒果青那酸甜爽脆的好滋味，光是想就令人唾液分泌，口水直流，那記憶是許多人童年最美好的回憶。

芒果青又名「情人果」，本來一直以為這名字的由來，是取其酸甜甘蜜的滋味，如戀愛般的感覺，但其實還有真有其典故：原來梵語稱芒果為「阿拉」，即「愛情之果」之意。印度人會用芒果來供奉愛神卡摩欲納，在他們的心目中，芒果就是愛情和幸福的象徵。

圓錐花序頂生，花淡黃色。

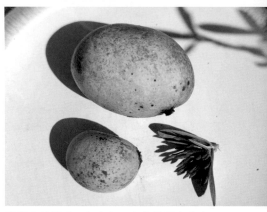

果實長橢圓形，初綠色，成熟後轉成黃色。

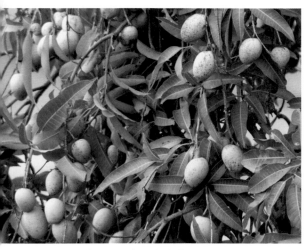

仲夏時節，果實結實纍纍。

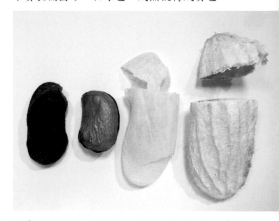

果實為核果狀，於5月下旬開始成熟，果肉多汁，核甚大，富含纖維質；種子1枚，扁球形，堅硬。種子外殼剝開後，裡面有一層薄膜，種子褐色，其上附有一馬鞍狀的黑棕色外皮。

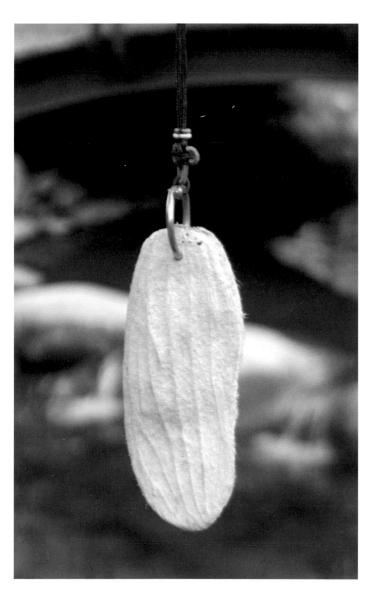

從前客家人會將芒果核內的種子掏出，做成實用的零錢包。

# 動手 DIY ▶▶ 芒果直升機

小時候製作童玩的材料多半來自於廢棄物或取之於大自然，因此，鄉間常見的芒果樹就成了童玩遊戲的最佳材料。

**1** 吃完的芒果，用刷子將剩餘的果肉刷洗乾淨，曬乾 1 星期後，用修枝剪將種子沿約 1/3 處剪開。

**2** 取出種子。

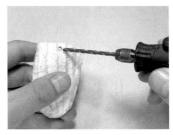

**3** 芒果核的中間正上方鑽一個小孔，穿得過棉繩即可。

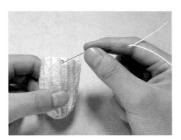

**4** 鋼絲對折穿過綿繩，用綱絲引綿繩穿過鑽孔。

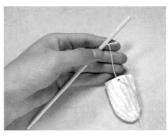

**5** 將穿過的綿繩尾端綁在竹筷上。

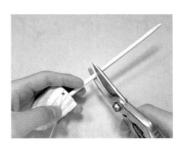

**6** 將筷子插入芒果核內，比對一下於適當的高度剪斷竹筷，上方要插入另一個芒果核做螺旋槳。

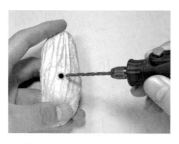

**7** 將另一個芒果核的正中間鑽一個孔。

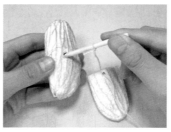

**8** 竹筷沾膠插入芒果核內。

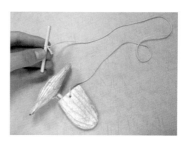

**9** 於棉繩的另一頭綁上約 5 公分的竹筷。

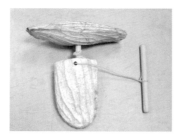

**10** 完成圖。

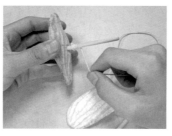

**11** 將綿繩纏繞在竹子上,再放入果核內。

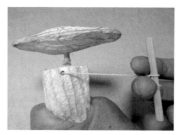

**12** 將繩子拉動後螺旋槳就會開始旋轉,拉長後再放鬆繩子,繩子就會再捲回去,重複一樣的動作,芒果直升機就會不斷地旋轉,非常有趣。

因為運動慣性的原理,芒果直升機可以不斷地旋轉。

Dooryard Weed

# 車前草
# 鬥草

- 科　　別　車前草科（Plantaginaceae）
- 屬　　別　車前草屬（*Plantago*）
- 別　　名　五斤草
- 原 產 地　臺灣固有種

## 車前草名字的由來：

西漢有一位名將名叫馬武，有一次他率領軍隊征戰，被敵軍圍困在一個荒無人煙的地方，時值 6 月，酷熱異常，又遇大旱。由於缺食少水，人和戰馬均不堪負荷，小便時刺痛難忍，尿就像血一樣紅，點點滴滴尿不出來，連戰馬也嘶鳴掙扎。軍醫診斷為尿血症，需要清熱利水的藥物治療，但因為無藥，大家都束手無策。

馬武有個馬夫，名叫張勇，本來張勇和他分管的馬匹也同樣患了尿血症，人和馬都十分痛苦，但有一天，張勇忽然發現他的馬匹不尿血了、精神也大為好轉。這一奇怪的現象引起了張勇的注意，他便緊盯著馬的活動，發現馬一直啃食附近地面上生長的野草。他靈機一動，心想大概是馬吃了這種草才治好了病，不妨我也拔些來試試看。於是他拔了一些草來煎水，一連服了幾天，竟感到身體舒服多了，小便也正常了。張勇把這一偶然發現報告了馬武。馬武大喜，立即號令全軍收集車前的這種草給馬匹吃，並且把這草煮成湯汁讓士兵們服下，果然幾天之後，所有的人和馬都痊癒了。

馬武問張勇：這草是在什麼地方採集到的？張勇向馬車前面一指道：將軍，你看！它就在大車前面。馬武將軍哈哈大笑：真乃天助我也，好個車前草！這就是車前草名字的由來。

車前草，全世界約有 200 多種，從東亞的高地到平原，都有生長，是非常普遍的雜草。

葉有長柄，葉卵狀或橢圓形，長 6 ～ 15 公分，波狀緣。葉面有 5 ～ 7 條直脈於葉面凹入，故又名「五斤（筋）草」。

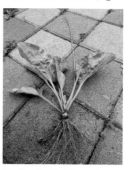

葉片呈簇生狀。地下莖粗短，鬚根發達，葉柄基部紫紅色。

植株高約 15 ～ 30 公分，根生葉，沒有莖的構造。

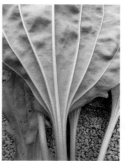

有 5 ～ 7 條直脈於葉背突起，乳白色。

花朵腋出，穗狀花序著生多數小花，花期 4 ～ 8 月。

◀車前草的種子，俗稱「車前子」，大小約 0.15 ～ 0.18 公分，扁平，黑褐色，背面有隆起。在中藥中經常被使用，主要作用是利尿、解熱、去痰、抗菌等，所以在治療腎炎、膀胱炎、尿道炎或咳嗽時，都常會用到這種藥草。

# 植物料理

## —— 車前草炒蛋 ——

車前草的葉子，是很可口的野菜，川燙後炒食風味更佳。

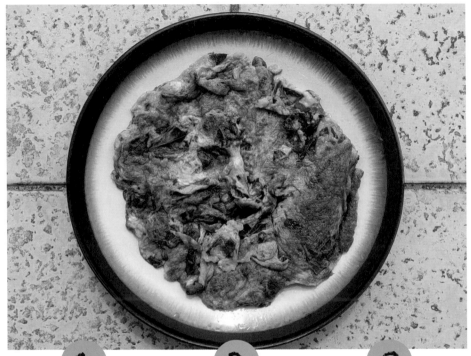

**1**

摘取車前草葉柄，花序軸都剪除。

**2**

洗淨，過水川燙，水中加一點鹽，取出後切成末。

**3**

將菜末、蛋液調味後均勻攪拌。熱油、下鍋、煎至兩面金黃，盛盤即可。

# 植物料理

## ──── 車前草茶 ────

車前草是非常好的青草茶飲，可治感冒，祛咳、痛風、止瀉、止痛、解毒、利尿等等。

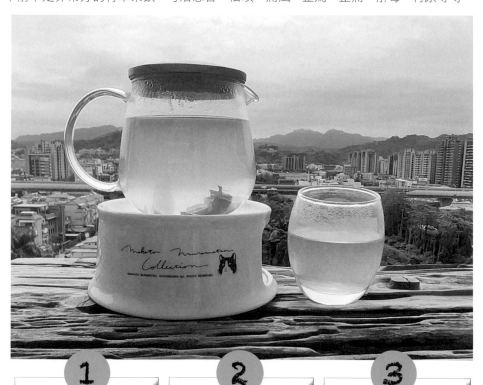

**1**

採摘整株的車前草，清水洗淨，因為鬚根發達，所以根部應仔細清洗。

**2**

放入鍋中，加水蓋過車前草，煮沸後再小火煮約 10 分鐘即可。

**3**

也可以洗淨後陽光曝曬直至完全乾燥，當成茶葉泡茶來喝。

# 植物遊戲 | Plant game

## 踢毽子草

車前草的葉柄和花穗很堅韌，沒有主根，鬚根發達，所以在野外可以輕易地將車前草整株從土裡拔起。小時候，我們經常會用整株的車前草當成毽子來踢，所以車前草又叫毽子草。但是銀樺小時候，怎麼也學不會折腳踢毽子，所以總是用腳背來踢，儘管這樣也可以玩得不亦樂乎！

## 鬥草

鬥草自古以來就是中國民間流行的民俗遊戲，尤其盛行在端午節。起源已不可考，最早的文獻出現在距今約 1700 多年前的魏晉南北朝。鬥草又名鬥百草，百草中最好的材料就是車前草，主要是因為車前草的草穗細長且質地堅韌。一般鬥草玩法又分文鬥和武鬥兩種。

**· 文鬥：**

一種是在規定的時間內，採來百草，以對仗的形式互報草名，誰採的草種多，對仗的水平高，堅持到最後，誰便贏。另一種為不用採集花草，隨便提出一花草樹木的名字，以字面直接對仗，比如觀音蓮對羅漢松，長春對半夏，倒地鈴對昂天蓮，狗尾草對兔腳蕨，雞冠花對貓鬚草等，看誰對得好，對得多。這需要相當的植物和文學常識。

**· 武鬥：**

將車前草的草穗互相交叉，緊抓兩端一起用力向後拉，看誰斷了就是輸家。這是我們小時候最常玩的植物遊戲之一。

## 投籃

毽子踢不好，直接當球拿起來丟，更刺激更好玩，被砸中也不會痛！

小時候家裡養了幾頭豬，爸媽經常會採車前草來餵豬，所以我們又叫它豬草。小狗、小貓、兔子也都很喜歡吃它。車前草的英文名字叫：「Dooryard Weed」，意思是門前庭院的雜草，從前車前草到處都可以見到，但現在都市裡已不容易看到其蹤影。不過現在網路上有人開始專賣新鮮的車前草，買家竟然是買來當做餵食寵物陸龜的飼料，時代變遷，物是人非，叫人感嘆！

Four o'clock fiower , Beauty of the night

# 紫茉莉
# 煮飯花

- 科　　別　紫茉莉科（Nyctaginaceae）
- 屬　　別　紫茉莉屬（*Mirabilis*）
- 別　　名　煮飯花、洗澡花、胭脂花、白粉花
- 原 產 地　熱帶美洲。臺灣於 1600 年代引進栽植。

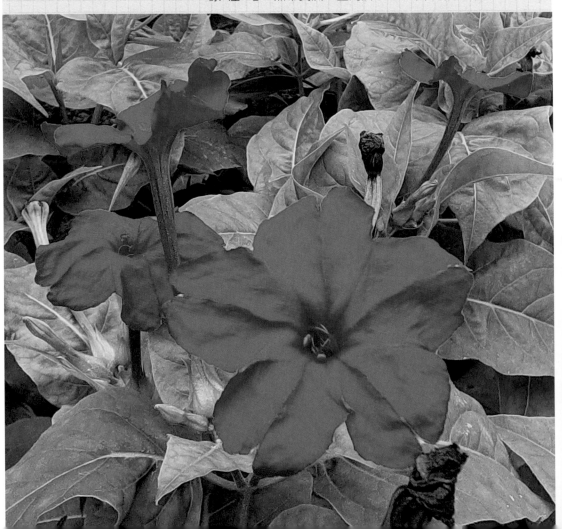

紫茉莉的花多為紫紅色，故名「紫茉莉」。另外它還有很多的別名，了解植物別名的由來就是辨識植物的最佳方法。

- 四時花：紫茉莉開花的時間約在下午4點至隔天早上的10點，所以英文名字叫：Four o'clock flower。
- 白粉花：紫茉莉果實的種仁搗碎成白粉，是美白的聖品。
- 胭脂花：紫茉莉的花瓣搗碎後的汁液，可以當做胭脂使用。
- 地雷花：果實外表形似一顆顆的小地雷。
- 煮飯花：紫茉莉開花的時間是在傍晚，這個時間在鄉間的人家正好是升火煮飯的時刻，所以有個有趣的別稱叫「煮飯花」。
- 洗澡花：開花時間同時也是大多數人們沐浴洗澡的時段，故名。

卵形或卵狀三角形，背面顏色較淡，光滑無毛。

▼葉對生，紙質。

莖直立，綠色，高可達1公尺，具有多數分枝，節間略膨大呈紅色。

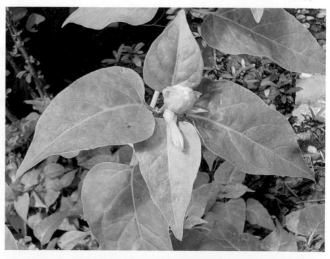

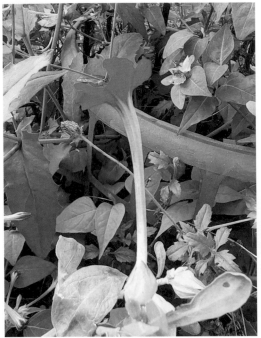

花冠長 4 ～ 5 公分，花瓣 5 裂。

黃花紫茉莉。

雄蕊 5 枚，挺出在花朵外，花期 4 ～ 11 月。

紫黃花紫茉莉。

果實成熟由綠色轉成黑色。

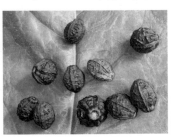

果實卵形，外表黑色，有皺褶具稜，外形像顆小地雷，小巧可愛。

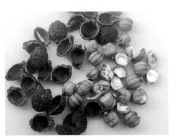

將果實曬乾後，剝開外果皮，黃色的種皮下有白色的種仁。

# 植 物 遊戲 | Plant game

## 紫茉莉耳環

將花朵連同下方的花萼和子房一起摘下，然後從花冠的最底部輕輕剝離，可以看到一條細細的花柱（雌蕊構造的一部份，用來連接柱頭和子房），將它慢慢拉長，然後將花萼掛在耳後，美麗的花朵垂在耳朵前方，就成了完美的紫茉莉耳環，天然耳環，人見人愛，花見花開。

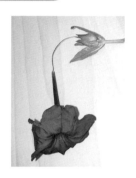
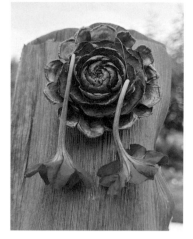

# 動手 DIY ▶▶ 紫茉莉化妝保養品

### 1 紫茉莉美白粉
在沒有化妝品的時代，女生會將紫茉莉的種仁搗碎研磨成白粉，讓臉蛋和肌膚看起來更加白皙，而且還有美白的功效，所以紫茉莉又名「白粉花」。

### 2 紫茉莉胭脂
採摘新鮮紫茉莉花，將花朵搗碎，汁液塗抹在嘴唇和指甲可當成胭脂的替代品，所以紫茉莉又叫做「胭脂花」。

Thatch Pandanus, Screw Pine

# 林投
# 喇叭

- 科　　別　露兜樹科（Pandanaceae）
- 屬　　別　露兜樹屬（*Pandanus*）
- 別　　名　白章魚樹、野菠蘿
- 原 產 地　太平洋熱帶地區海岸及各島嶼、印度

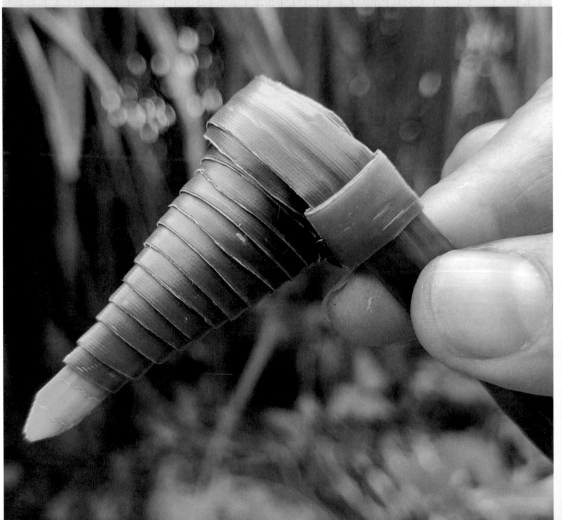

臺灣俗諺：「恆春好風景，鳳梨生底樹仔頂。」林投果實的外形像極了鳳梨，鳳梨別稱菠蘿，所以林投俗稱『野菠蘿』。現代都市人常吃鳳梨，但也有很多人不曾看過鳳梨的植株，如果突然看到林投樹上的果實，恐怕也誤會：「原來鳳梨就長在樹上」！

## 林投姊民間故事：

林投姊是臺灣流傳已久的民間故事。從前在臺南有一位女子，丈夫出海經商，死於黑水溝，在其丈夫死後，那名女子只能靠著遺產扶養三個小孩，後來其亡夫的朋友時常藉機來照顧他們母子四人，漸漸的讓女子對他產生了好感，之後便結成連理。只是令人意想不到的是，這個人竟然只是為了她丈夫的遺產才假裝來照顧他們母子，結婚不久後，其亡夫的朋友便謊稱經商，騙走她所有的錢遠走香港，再也沒有回來，不久後還在香港另娶妻室。自從其亡夫朋友出海後，那名女子便每天站在海邊等待他的歸來，經年累月，由於等不到丈夫，家裡又已經沒有錢，兩個兒子相繼餓死，女子在心灰意冷的情況下，最後勒斃了小兒子，然後上吊死在了林投樹下。因為女子冤魂不散，當地居民便常在海邊的林投樹下，看到披頭散髮的女鬼出沒。

林投是優良的防風定砂植物，生長在海岸林的最前線，常成叢聚生，構成海岸灌叢的一部份，支柱根明顯，像八爪章魚。

林投的莖會長出很多的氣根，當氣根不斷向下延伸直到地上，就會形成支柱根，看起來像長出了許多的腳，長時間後會形成一片緊密相連的純林，所以林投又叫「會走路的樹」。

圓柱形的氣生根。將外皮剝開曬乾，可製成繩索，原住民用它來綁飛魚，曬飛魚乾。

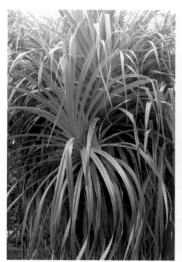

葉長條形，簇生於枝頂，螺旋狀排列。葉纖維長而堅韌，可編製蓆、帽等工藝品。

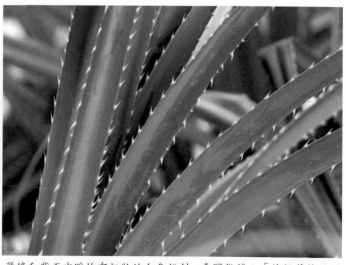

葉緣和背面中脈均有粗壯的白色銳刺。臺灣俗諺：「林投葉拭尻川（擦屁股）：自討苦吃。」

林投在惡劣環境之下的生存之道：

- 不強出頭：為避免強烈海風來襲容易折斷莖幹，所以一般植株高度多在 5 公尺以下，而且越靠海邊高度越矮。

- 基本紮實：根部會長出著地如章魚腳般的支柱根，這樣的支柱根可以讓它牢牢地抓住沙土，產生固砂防風的作用。大水來時可以幫助呼吸，乾旱時還有貯水的功能。

- 旺盛的生命力：莖幹上會生成很多的氣生根，當氣生根生長至地面後，就會形成支柱根群開始盤據生長，如同會走路的樹，慢慢擴張族群勢力範圍。此外，林投果實 1 顆就有 40 ～ 80 顆的種子，且種核異常堅硬，可隨海水飄浮傳播。遠的靠海水四處傳播，近的靠支柱根強佔地盤，展現出無比的企圖心和旺盛的生命力。

- 堅韌不拔：臺灣有句俗諺：「火燒林投～不死心。」一般植物輸送養分和水分的維管束在樹幹的外層，如果碰上大火，樹皮燒黑了，植物就很難存活，而林投卻把維管束藏在樹幹的正中間，所以往往大火過後，就算外表燒得焦黑，只要沒有燒到心，就能夠再長出新芽來，展現出無比堅韌的生命力。

- 堅固堡壘，生人勿近：林投的 1 片葉子有 3 排硬刺，葉子呈螺旋狀排列向四周輻射，在樹幅的最外層形成刺牆，連牛羊都不敢靠近，對外宛如一個堅固的堡壘，對內則可以保護其中的莖幹；且由於葉子只長於枝條末端，刺牆內的空間可以保持主幹周遭的環境通風乾爽，避免蟲蠅盤據與根系潮濕發爛的情況。

- 團結：支柱根相續相隨，團結合生，很不容易被砍除。

臺灣的海岸為了開發渡假村或是興建觀光飯店等休憩設施，自然的植物和環境常遭無情的移除和破壞。成片生長的林投外觀不討喜，且渾身都是刺，更有民間傳說林投姊的故事，於是首當其衝遭遇整片拔除的處境，取而代之的是一棵棵外來的椰子樹。或許因此林投的數量已日益減少，但我深信，以林投的刻苦堅忍和聰明的生存機制，是永遠不會輕易被打敗而離開我們的好朋友。

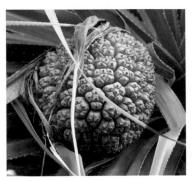

幼果綠色。

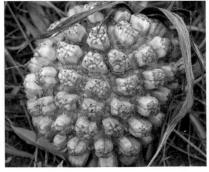

成熟果呈鮮豔的橘色。

同屬露兜樹屬的紅刺露兜樹，外形和果實和林投很相似，葉緣的刺則為紅色，俗稱「紅章魚樹」。林投因葉子上有白色的尖刺，所以又稱為「白章魚樹」，有空不妨觀察兩者的差別，有趣又療癒。

# 植物料理

## 林投果實與種子

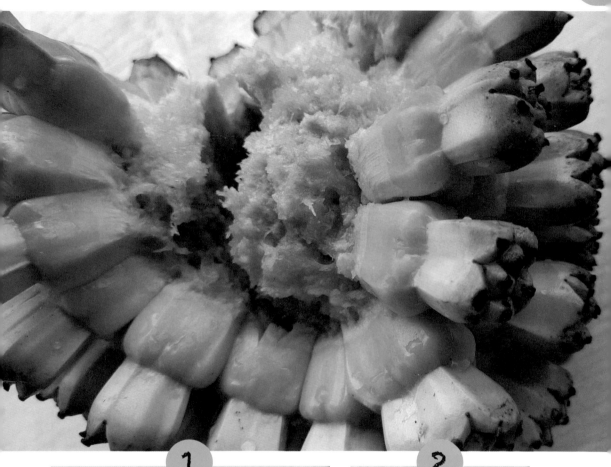

**1**

果實成熟後外表金黃色，種子可以一顆顆的剝下來，生食味道甜美，中間的心亦可食，香甜軟綿可口。

**2**

煮過後更好吃，金黃色的下半部果肉，味道甜美；上半部非常堅硬，裡面有白色的種子，口感像花生，有椰仁的香氣。

# 狗尾草
## 見證神聖愛情的狗尾草小狗

- 科　　別　禾本科（Poaceae）
- 屬　　別　狗尾草屬（*Setaria*）
- 別　　名　倒刺狗尾草（臺灣植物誌）
- 原 產 地　中國大陸、臺灣

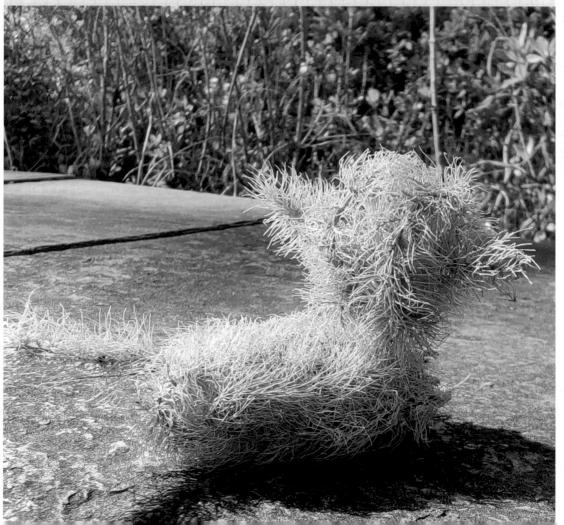

我們都知道《詩經》有個成語叫「良莠不齊」，其中「莠」指的就是狗尾草，原來古人認為狗尾草又矮又醜，穗似穀卻無實，因此以「莠」來形容不好的人或事物。其實狗尾草也是可以食用的，它的種子乳白色，富含澱粉。我們可以在野外採集大量的狗尾草，然後搓籽、去皮後拿用來釀酒，磨成粉末還可以製作狗尾草拉麵。

傳說小米（粟）就是古代中國黃河流域人民將野生狗尾草經過長期選育、雜交而形成的農作物，所以狗尾草是現代糧食作物小米（粟）的祖先。

狗尾草還有很大的飼用價值，它的草稈、葉可作飼料，是牛驢馬羊愛吃的植物。另外，狗尾草的藥用價值也不容小覷，不僅可以清熱利濕，還可以解毒。

一年生草本植物。

稈基部膝曲。

葉片長披針形，長約 10 ～ 30
公分，寬約 0.5 ～ 1.5 公分。

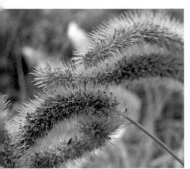

聚集成圓柱狀的圓錐花序，序軸密生，具倒刺之剛毛，外形似狗尾，故又名倒刺狗尾草

穎果乳白色，可食用。

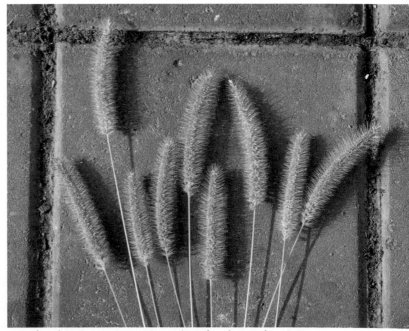

狗尾草的花語是：堅忍、不被人了解的愛、艱難的愛、暗戀。

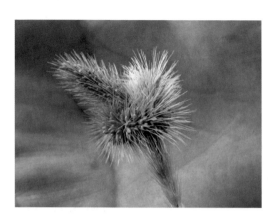

1 用一支較長的狗尾草打結並留下長的尾巴，共做兩支。

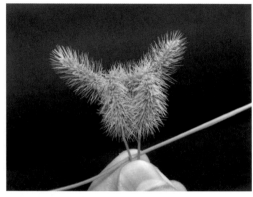

2 將兩支併攏在一起，並用草稈綁起來做頭。

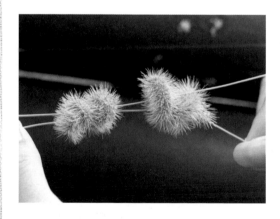

3 依據第 090 頁草編戒指的做法，三支成串後，再做一支，將四支串在一起做小狗的身體再拉合。

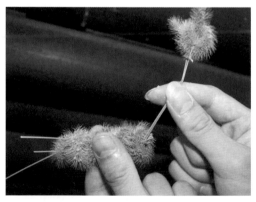

4 將頭插入身體。

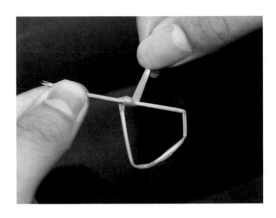

5 將兩支草稈打結套入小狗身體後，拉緊做前後四隻腳。

6 四腳可以調整並修剪長短。

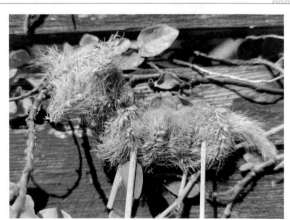

7 將一支狗尾草插入後方做尾巴。

見證神聖愛情的狗尾草小狗

# 動手 DIY ▸▸ 草編戒指

傳說很久很久以前，狗尾草是仙女下凡時，從天上帶下來的愛犬化成的。仙女在凡間和一位書生相戀，但卻遭到王母娘娘的堅決反對，為了愛情他們不顧一切也要在一起，在不斷對抗的最後時刻，仙女的愛犬為了救他們不惜犧牲了自己的性命，最後化成了狗尾草，世世代代，見證著堅貞的愛情。 因為這個傳說，後人會用三支狗尾草編成戒指，送給心愛的人，如果對方接受了，就代表著私定終生。

1 將一支狗尾草如圖打一個結，重覆做三支。

2 將兩支果柄分別插入相對的結中間。

3 插入後左右拉合。

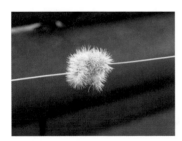

4 拉合。

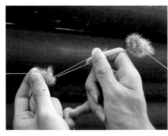

5 再插入另一支狗尾草後拉合。

環成一個圈，將兩端的草稈加以修剪後再交互插入，戒指就完成了。

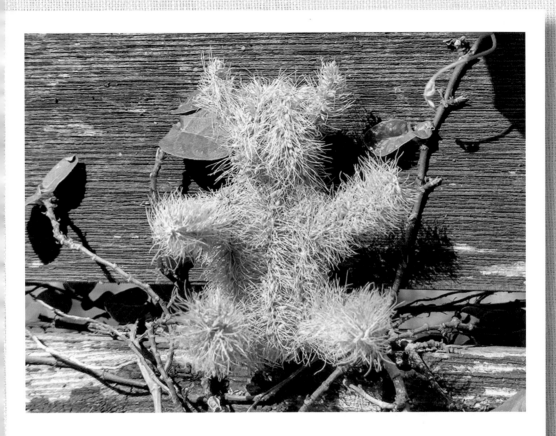

小熊維尼

依照上述各種技法,可以變化出各種不
同的造型。

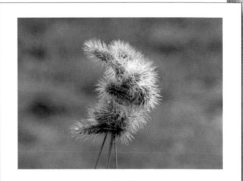

皮卡丘

Setaria Lutescens

# 金色狗尾草
# 蟲蟲向前爬

· 科　　別　禾本科（Poaceae）
· 屬　　別　狗尾草屬（*Setaria*）
· 別　　名　金狗草、貓尾草
· 原 產 地　原產於熱帶亞洲、非洲與大洋洲地區

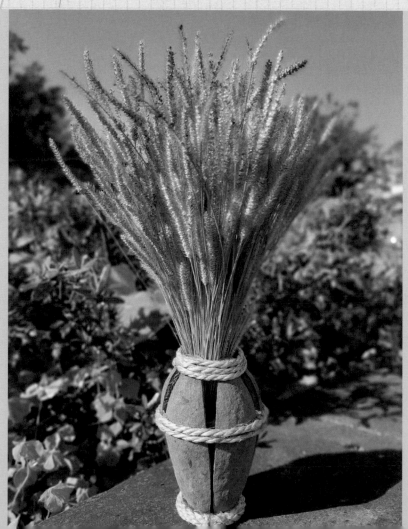

金色狗尾草和狼尾草：

　　兩者區別是狼尾草植株較高大，花穗也較大較長，剛毛會隨著果實成熟後和小穗一起掉落，最後只留下一根果柄。金色狗尾草則是充分乾燥後剛毛較不易脫落，一直呈現狗尾巴的狀態。因此，金色狗尾草是非常良好的乾燥花材。

一年生草本，稈直立。

鬚根發達。

多叢生，基部傾斜膝曲。

葉線形、披針形。

葉面綠色，平行脈，葉舌為一圈柔毛。

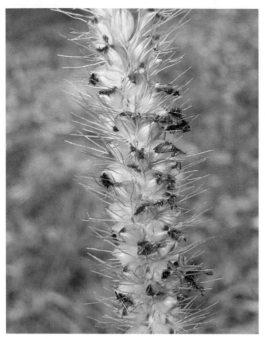 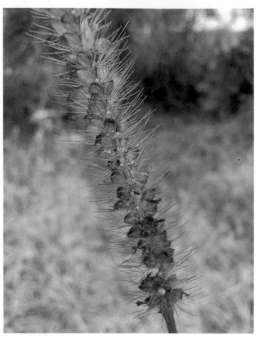

圓錐花序緊密呈圓柱狀，直立，長約 5 至 10 公分，　穎果，橢圓狀。
剛毛金黃色。

動手 **DIY** ▶▶ 金色鼠尾草乾燥花

金色狗尾草是非常良好的乾燥花材

# 植物 物 遊戲 | Plant game

## 蟲蟲向前爬

金色狗尾草之所以能在橡皮筋上爬行，主要原理是利用石頭磨擦鐵釘同時帶動橡皮筋震動，由於花穗上面的剛毛都有一致向後的傾斜角度，剛毛因橡皮筋震動的力量引起反作用力，就會驅動金色狗尾草像蟲蟲一樣向前爬，所以果柄方向就是蟲蟲前進的方向。

**1** 找一片適合的長方形木片，在兩端釘上大鐵釘，買大的橡皮筋安裝在兩端的鐵釘之間，並準備一個平整的石頭。

**2** 將金色狗尾草的花穗放在橡皮筋上，然後用石頭磨擦鐵釘，這時金色狗尾草就會像蟲蟲一樣開始向前爬。

**3** 可以計時看誰到達終點的時間最短。也可以準備兩組木片，同時比賽看誰最先到達終點。

**4** 也可以兩人比賽鬥蟲，各自選擇一隻金色狗尾草，放在橡皮筋的兩端，比賽開始時，各自拿一顆石頭磨擦鐵釘，橡皮筋上的金色狗尾草就會開始向前爬，當兩隻蟲蟲碰面時，就會互相碰撞，其中就會有一方被撞擊掉落。遊戲過程緊張又有趣，小朋友總是樂此不疲。

# 長春花
# 時鐘花

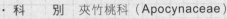

- 科　　別　夾竹桃科（Apocynaceae）
- 屬　　別　長春花屬（*Catharathus*）
- 別　　名　日日春、時鐘花
- 原 產 地　馬達加斯加、印度，現有許多園藝栽培種

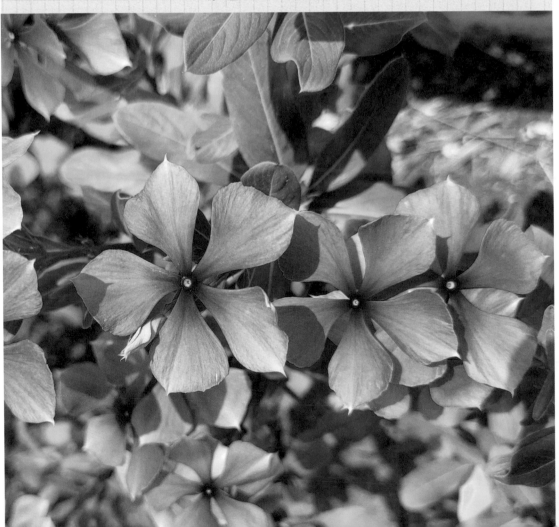

長春花在清朝以前就引入臺灣，溫暖的氣候讓長春花每月皆可開花，所以又稱「日日春」。

長春花姿態優美，品種多樣，常見的有粉紅色、鮮紅色、桃紅色、白色、紫色等等。整朵花的外觀上，完全看不見雄蕊和雌蕊，原來雄蕊和雌蕊都隱藏在花心正下方細長的花萼筒內，雄蕊在上，雌蕊在下，當雄蕊花藥成熟後會自然落在雌蕊柱頭上，完成自花授粉，完全不需要昆蟲或動物為媒介。

日日春不但是美麗的觀賞花卉，還是一種防治癌症的良藥。1964 年日本首次發表這種植物的萃取物對癌症病患有延長壽命的效果，因而廣受世人矚目。不久之後，美國也把日日春的長春花鹼和長春新鹼這些具有抗癌作用的成分用在兒童白血病的治療上。在日本，日日春已經在一萬個癌症和過敏病患身上發揮了巨大的效果，是目前國際上應用最多的抗癌植物藥源。

雖然日日春具有許多神奇療效，但全株有毒，必須經過科學萃取製藥，切勿直接採取植株食用。

莖近方形，有條紋，灰綠色，葉痕明顯。

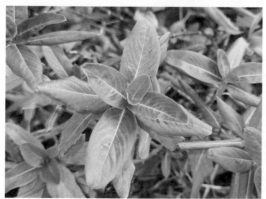

葉對生，倒卵狀長圓形，先端渾圓，有短尖頭。

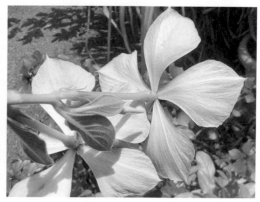

花瓣的背面純白色。

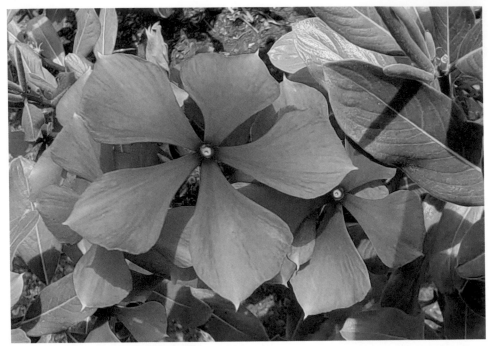

花語是愉快的回憶、青春常在、堅貞。

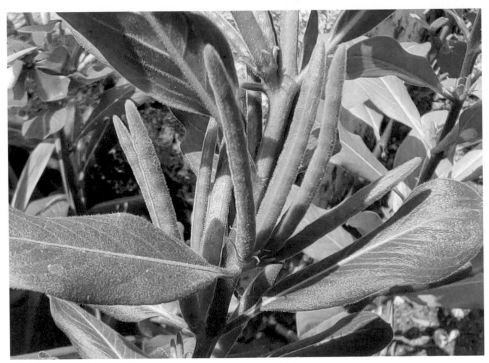

蓇葖果,長圓筒狀,種子黑色。

# 植 物 遊戲 | Plant game

## 時鐘花

長春花的花期很長，姿態優美，小時候我們都稱呼它為「時鐘花」，因為我們會用它的花來玩一個和時鐘有關的小遊戲。

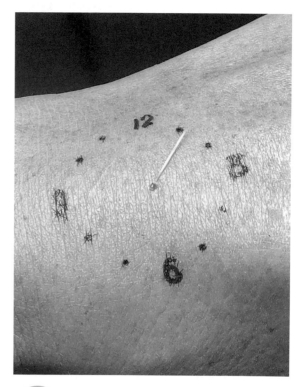

**1** 將花心正下方細長的花萼筒剝開，可以看到環繞在正上方有 5 個雄蕊，下方有 1 根細長的雌蕊。

**2** 將花柱剝離後放在手上，用嘴靠近吹，因為頂端的柱頭黏黏的（雌蕊用來黏花粉），花柱就會以柱頭為中心像時鐘的指針一樣轉動，所以我們都叫它時鐘花，這就是我們小時候看到時鐘花時和它打招呼的方式。

Strawberry Tree

# 南美假櫻桃
# 香甜的滋味

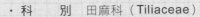

- 科　　別　田麻科（Tiliaceae）
- 屬　　別　西印度櫻桃屬（*Muntingia*）
- 別　　名　西印度櫻桃、文定果
- 原 產 地　熱帶美洲、斯里蘭卡、印度尼西亞等地

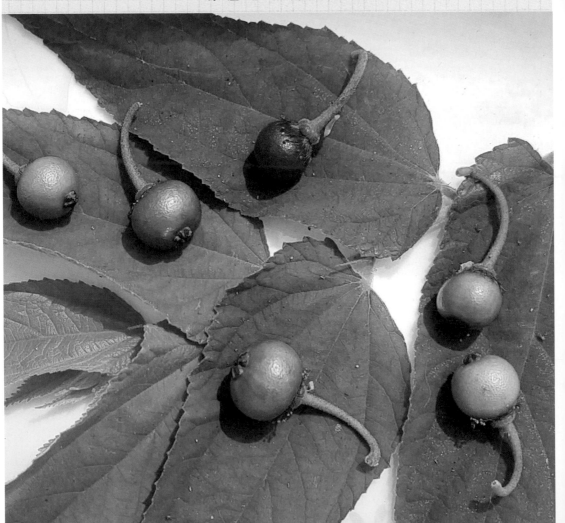

南美假櫻桃，原產於南美，果實長的像櫻桃卻又不是真正的櫻桃，故名為「南美假櫻桃」。因為花朵外表看起來似草莓的花，所以英名又稱 Strawberry Tree。另外中國別稱「文定果」，這名字是由其屬名「*Muntingia*」直譯而來。

南美假櫻桃的果實紅熟時，非常香甜，糖度計量甜度可達 16 度以上，與成熟的荔枝甜度差不多。果肉有焦糖的甜味，吃到果皮時還有一點牛奶的香味，非常可口，每次經過它的身旁，總忍不住一口接一口地吃起來，享受著這上帝恩賜的野果。然而如此甜美的果實為什麼在市面上完全沒辦法買到？原來

它的果皮非常薄，輕輕碰觸就會受傷，果肉軟嫩多汁，難以保存也難以運送。

南美假櫻桃的漿果是很多小鳥、蝙蝠和昆蟲的最愛，果肉香甜但裡面的種子非常細小堅硬不容易被消化，會隨著鳥糞便排出體外，糞便排放在哪裡，它就可以在那裡生根茁壯。靠鳥類傳播種子的植物是比較先進的一群，因為鳥類傳播種子的距離是所有傳播方式中最遠的方法之一。南美假櫻桃的生長速度快，適應力強，種子細小依靠小鳥迅速的傳播，讓它在臺灣中南部已然成為相當普遍的樹種。

樹形傘狀，枝條平展。

American Pokeweed

# 美洲商陸
# 野胭脂

- ·科 別 商陸科（Phytolaccaceae）
- ·屬 別 商陸屬（*Phytollaca*）
- ·別 名 垂序商陸、洋商陸、野胭脂
- ·原 產 地 北美洲

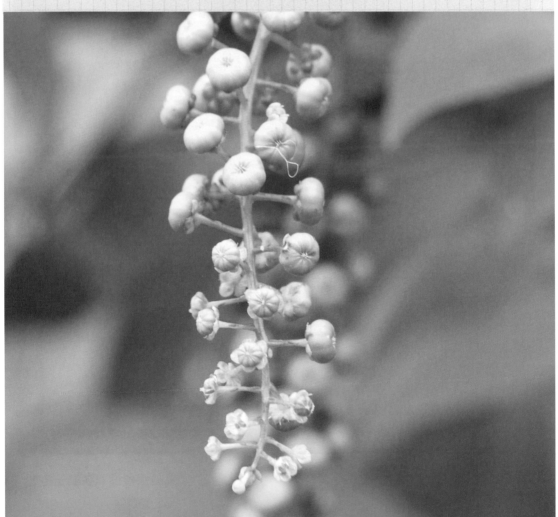

　　美洲商陸原產於北美洲，在臺灣已歸化，大多分佈在北部地區，銀樺工作室所在的臺中新社區，路邊和空曠地也隨處可見。商陸科的植物在臺灣僅有三種，分別為美洲商陸、商陸和數珠珊瑚，前兩者最大的差異在於：美洲商陸的花序下垂（又名垂序商陸），莖及花序呈紫紅色；而商陸的花序直立，莖呈綠色。

　　清代東海居士如此描繪這種植物：「觀其葉如手掌，根如山芋，花似楊柳，果如葡萄，色紫且艷麗，其葉可飼羊，花可充飢，根可入藥，果可做胭脂。」幾句話便將美洲商陸的特徵和利用描述的淋漓盡致。

▶草本植物，植株高約 1～2 公尺，莖圓柱形，紫紅色。

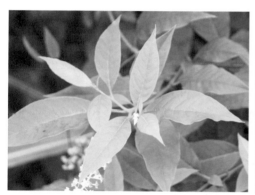

葉長橢圓形，全緣。

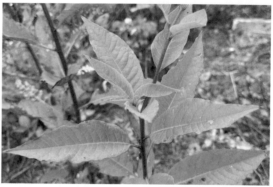

葉互生，具短柄。

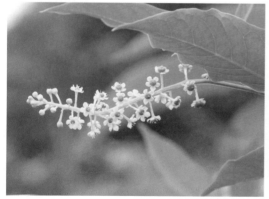

穗狀花序。

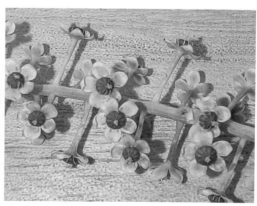

花瓣 5 枚，白綠色，精緻高雅。花語：在安靜中散發魅力。

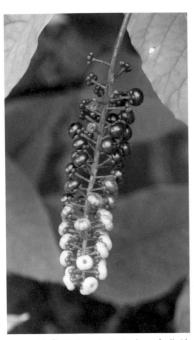

退化的花，像一朵朵美麗的紅色梅花。

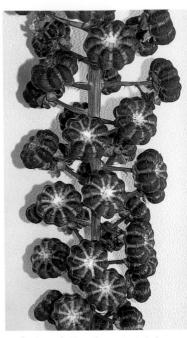

果實下垂，初為綠色，成熟轉成紫黑色，漿果扁球形。

漿果扁球形，通常由 8 個分果組成，種子腎形，扁平，黑色。

果實精緻美麗，像一顆顆的小南瓜。

# 動手 DIY ▶▶ 美洲商陸的生活應用

乾燥後，果柄堅韌，果實也不易掉落，是理想的乾燥花材。

美洲商陸
別稱野胭脂
果實成熟
汁液紫紅色

日常可以用來做為臨時的墨汁使用。

# 植物遊戲 | Plant game

## 家家酒裝扮

將汁液塗抹在指甲上當成指甲油，塗抹在臉上當成胭脂。

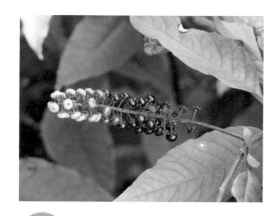

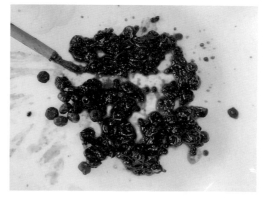

 採新鮮的美洲商陸果實。

**2** 將果實搗碎。

美洲商陸別稱「野胭脂」，北美原住民會取其汁液塗妝在身上、臉上或戰馬上。

Traveller's Palm

# 旅人蕉
# 大自然的藍寶石

- 科　別　旅人蕉科（Strelitziaceae）
- 屬　別　旅人蕉屬（*Ravenala*）
- 別　名　扇芭蕉
- 原 產 地　馬達加斯加

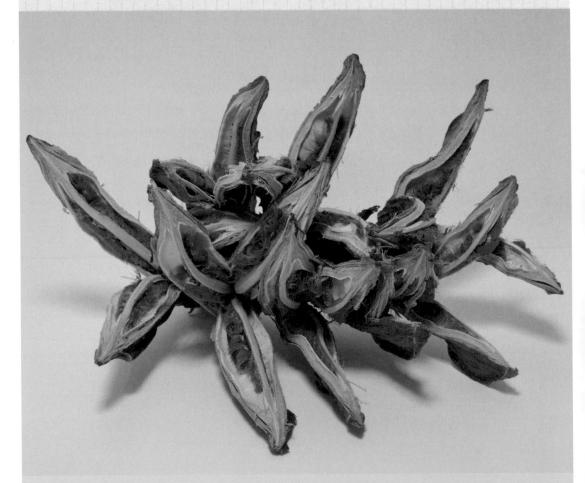

旅人蕉原生於馬達加斯加，目前臺灣各地公園、庭院皆可發現其蹤影。其葉長橢圓形，狀似芭蕉葉，外形呈扇狀排列，所以又名「扇芭蕉」。旅人蕉是很受歡迎的庭園樹種，遠望好似孔雀開屏般高貴優雅，愈外側葉子愈老，水分輸送也愈不易，會較其他葉片先枯萎、折落，留下葉鞘包覆於莖上，當殘存的葉鞘也脫落後，旅人蕉便會露出其粗糙的環紋莖幹。若是有一定樹齡，其幹高立，壯碩筆直，平均可達 7 公尺，並於上覆著扇形平展的巨大葉冠，氣勢莊重如古代迎賓大扇，是著名的觀賞樹種，東南亞國家有許多國際知名大飯店將旅人蕉種植於大門口，盡顯其高貴大器。

旅人蕉的花腋生，花莖基部有一佛燄狀總苞，開口向上，尾端銳尖，如一艘艘綠色船身交錯；外表像是個儲水器，但主要功能並不是儲水，而是在花尚未成熟時起到保護的作用，等時機到了，再從上方裂開一道長口，讓動物、昆蟲幫助授粉傳播。花瓣白色，當花受精成功後，果實便開始發育，此時的總苞即從「守花人」的身分轉成「護果者」，盡忠地保護著未成熟的果實；而失去地位的花則在船型總苞內逐漸凋零，並用黃褐殘骸覆蓋在果實上，與總苞一同守護稚嫩的未熟果。

為什麼旅人蕉的種子會呈現出如此亮麗的寶藍色？據說是在它的原始棲地有一種巨嘴鳥，牠們不喜歡紅色，如果身處紅色的環境裡會顯得極度不安，相反地，牠們眼睛裡的視錐細胞對於藍色的敏感度卻很高，因此，旅人蕉歷經長期的演化結果，便生出寶藍色的種子，希望能依靠巨嘴鳥的口啣，達到傳播的目的。

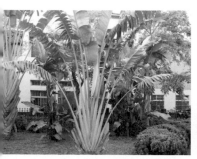

樹形優美，是非常受歡迎的公園庭園樹種。

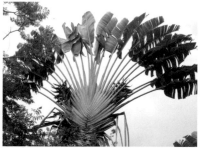

外形看起來像一把芭蕉扇，別稱「扇芭蕉」。

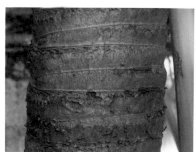

粗糙的環紋莖幹。

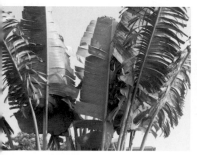

葉形似香蕉葉。

中勒呈 U 型，像完美的集水槽。

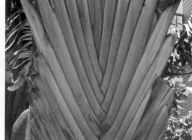

水透過大的葉子流入長筒狀的葉鞘裡被儲存起來。

旅人蕉和旅人有何關係？原來在旅人蕉的原產地馬達加斯加島原始叢林中，其扇狀葉多呈東西向排列，是旅人們辨別方位的好幫手。而每當下雨時，旅人蕉葉片上的水珠就會順著葉弧流進排列緊密的長筒狀葉鞘裡儲存起來，並利用葉鞘上密佈的蠟質白粉，達到保護與減少水分蒸散的效果，好應付其原生地乾濕季節分明的氣候。而這樣的儲水構造可說是天然的飲水機，疲憊口渴的旅人經過時，只要在葉鞘上割開一道口子，便有雨水流出可充當臨時飲用水。人們在利用旅人蕉確認方向，並開心地割開葉鞘，痛快喝水後，隨即踏上旅程，獨留旅人蕉悵然聳立。

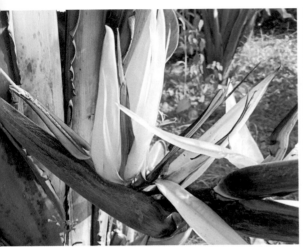

花白色，長在先端尖銳的大船裡。

未開裂的果莢，外形像排列整齊的香蕉。

▲種子黑色，外層會包裹一層寶藍色的假種皮，顏色美麗鮮豔，令人難以忘懷。

◀旅人蕉的果實外形像根小香蕉，成熟後會自然開裂成3瓣，外果皮堅硬木質化，呈黃褐色。

# 動手 DIY ▶▶ 種子瓶

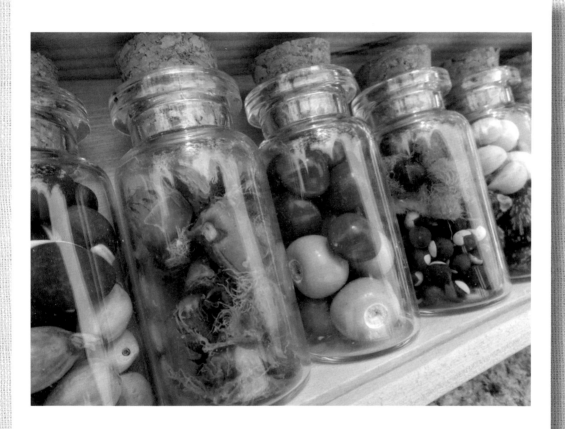

把種子裝在玻璃瓶裡，顯得好療癒。

# 動手 DIY ▶▶ 旅人蕉乾燥花

旅人蕉的果實乾燥後會自然開裂，形成一朵朵像是花朵的形狀，花朵裡鑲著寶藍色的種子，非常特別。我們可以將它的外果皮磨掉，十分堅硬的果殼打磨過後，外表會呈現乳白色玉石般溫潤的質感，具有觀賞價值。不過放置一段時間後，假種皮的寶藍色會慢慢變淡，所以可以在表面噴上保護漆，這樣鮮艷的寶藍色就可以維持比較久的時間。放置幾年後，寶藍色澤如果不再漂亮，可以將種子去除整理乾淨，美麗的外果殼依然是一支支永不凋謝的乾燥花。

1　用斜口鉗將外果皮去除乾淨。

2　在底部鑽孔。

3　將果實表面用砂紙打磨。

4　沾膠插入鐵絲，即完成。

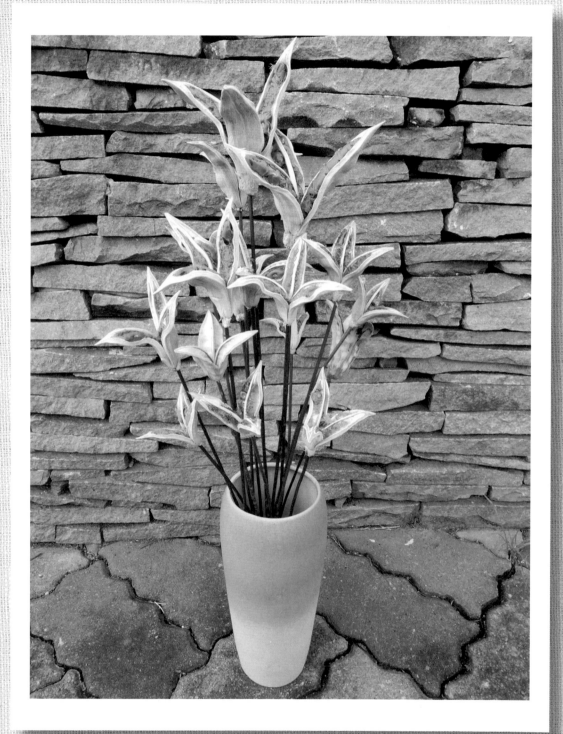

# 動手 DIY ▶▶ 果實種子乾燥花

鮮花、乾燥花做為插花的素材一般般，但若以果實種子做為花材，則不像鮮花一樣容易枯萎，也不像乾燥花一樣，很難清潔。有很多的果實和種子都非常適合做為乾燥花材，比如烏桕、木玫瑰、猢猻木、蓮蓬等，也有

許多的果實和種子可以透過創意加工，形成非常美麗的插花素材，比如大葉桃花心木、泡桐等，只要用點心，你也可以擁有獨一無二的花藝饗宴。

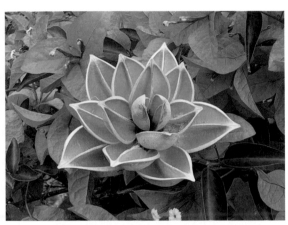

泡桐果瓣組合而成的玫瑰花。

烏桕、號角樹、棕櫚葉、掌葉蘋婆、互葉白千層。

同屬於旅人蕉科的白鳥蕉，種皮呈現非常鮮豔的橘紅色。

號角樹的葉

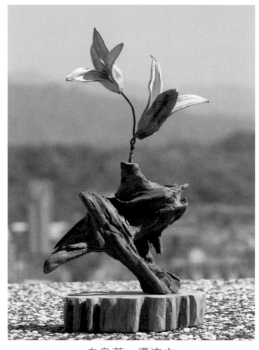

白鳥蕉，漂流木

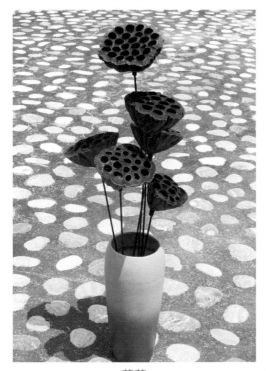

蓮蓬

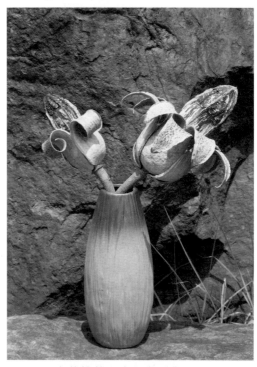

大葉桃花心木果實創作

# Sweet Osmanthus

# 桂花葉脈書籤

- ·科　　別　木犀科（Oleaceae）
- ·屬　　別　木犀屬（*Osmanthus*）
- ·別　　名　木犀、九里香
- ·原 產 地　中國南部

桂花全年均可開花，以秋季最盛（八月桂花香），盛開時芳香四溢，具有濃郁香味且經久不散。由於臺灣的桂花樹95％以上都是開雄性花的植株，而且雌雄異株，所以我們只見桂花，很少見到桂花的果實。

常綠灌木或小喬木，樹皮灰褐色。

嫩葉紅褐色。

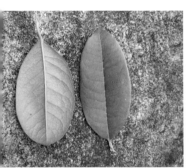

葉革質，表面光亮濃綠，葉背淡綠。

網狀葉脈，先端尖銳，邊緣有細鋸齒。

木犀科植物的特色，葉對生。

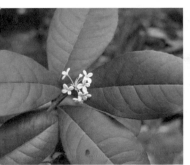

花頂叢生或簇生。

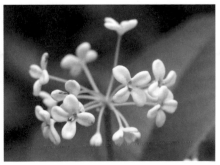

花梗長、花萼短小，花冠4裂，黃白色。

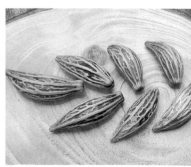

桂花的果實。

# 動手 DIY ▶▶ 桂花葉脈書籤

- **葉子選擇：**

厚的、多肉的、嫩的，看起來可以吃的葉子都不適合，比較成熟、葉脈明顯的革質葉比較合適，如桂花、菩提樹、芒果樹、玉蘭花、馬拉巴栗、羊蹄甲等。

- **製作原理：**

用氫氧化鈉或肥皂的強鹼腐蝕性，加水加熱後，浸泡葉子，讓葉肉腐蝕，留下葉脈，做成美麗的葉脈書籤。

1 採新鮮的桂花葉洗淨備用。

2 碗中放入 50g 氫氧化鈉（可在一般化工材料行購得，很便宜）。

3 注入 1000cc 冷水。氫氧化鈉溶解於水時，水溫會升高，並且有些刺激性的異味，操作前記得先戴上口罩。

4 放入葉子。

5 將溶液加熱至沸騰，轉小火煮約 10 分鐘後關火。

6 放入流動的清水將葉子表面的溶液清洗掉。

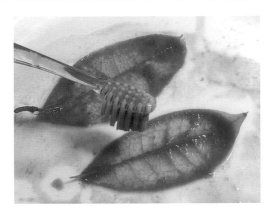

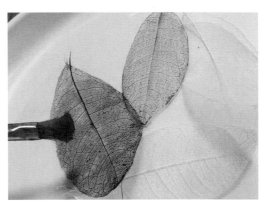

**7** 用軟毛牙刷輕輕敲打葉子，然後將葉肉刷去，儘量不要傷及葉脈。

 將葉片放入漂白水中漂白（其實沒有漂白的葉脈書籤，自然美麗，漂白與否可視個人創作或喜好而定），將葉脈書籤放在紙巾上將水擦乾，乾透後，選擇喜歡的顏色，沾顏料塗在葉脈上，晾乾後即可使用。

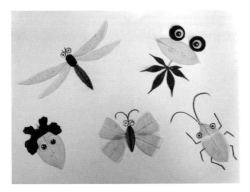

讓我們用製做好的葉脈書籤來創作美麗的書籤、卡片或畫作吧！

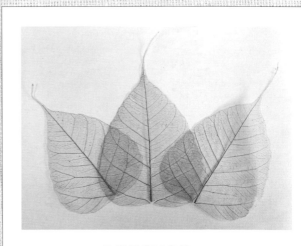

菩提樹葉脈書籤

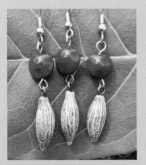

桂花的種子堅硬，表面的紋路自然美麗，電視宮庭劇裡的格格一次都戴3隻耳環，就適合獨特的你。

Campanula Orchid

# 桔梗蘭
# 笛子

- 科　　別　百合科（Liliaceae）
- 屬　　別　桔梗蘭屬（*Dianella*）
- 別　　名　山菅蘭、竹葉蘭、老鼠砒霜
- 原 產 地　中國華南、日本、琉球、夏威夷、印尼及澳洲

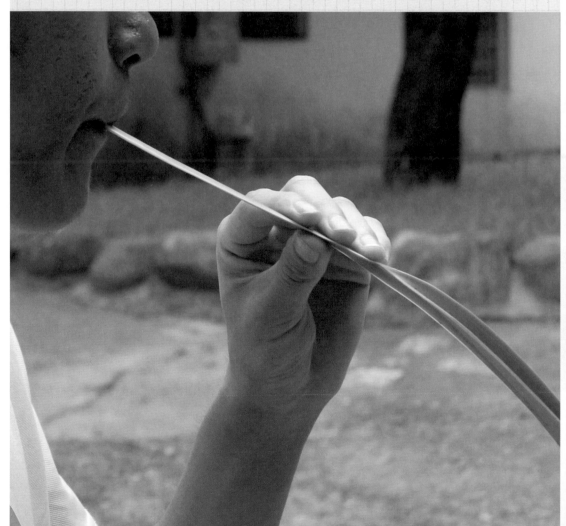

桔梗蘭並不是蘭花，而是百合科多年生常綠草本植物。它的根結實而梗直，故名「桔梗」，植株外形似蘭花，故稱「桔梗蘭」。葉子邊緣平滑，像一把細長的劍，但質地柔軟姿態優美。在沒有開花結果的時節（3～8月），葉子外形似菅（菅是芒和茅的總稱），喜歡生長在山邊，故又名「山菅蘭」。

相信每個人第一眼看到桔梗蘭的果實時，心裡都會不禁驚聲尖叫，天啊！果實竟如此美麗，像一顆顆藍紫色的寶石閃耀著動人的光芒。再仔細看看，花雖然小，但優雅的藍紫色顯得非常高貴，6個花瓣同時向後開展，並驕傲地伸出6根佈滿鮮黃色花藥的雄蕊，花藥中間是白色針狀的雌蕊。如此獨特的果實，美麗優雅的花朵，怎不令人愛憐。

小時候，我們看到桔梗蘭的果實，都會好奇想要嚐一嚐它的滋味，長輩們都會告誡說它全株有毒，千萬不可食用。原來傳說它的毒性很強，以前的人們會將米浸泡在桔梗蘭根莖葉搗碎後的汁液中，當作老鼠藥，拿去毒老鼠，所以桔梗蘭又叫做「老鼠砒霜」。

原住民從前會使用桔梗蘭的葉子簡單編織後，用來包裹食物以方便攜帶。銀樺從小只要看到桔梗蘭總會取它的葉子拿來吹著玩，也不知道舔過多少回的葉子，從不曾有一點中毒或不舒服的感覺。

銀樺的工作室總是鼠滿為患，一天突發奇想，用桔梗蘭製造了一批老鼠砒霜，想證實一下古人的智慧，結果投放了3個月後，米全被吃光了，好像沒有看到半點成效，只能每天任由老鼠快樂地開著 party，唉！現今的老鼠都比從前的厲害多了！

草本，全株有毒，別名「老鼠砒霜」。

葉互生，長條狀，長形扁狀的葉鞘相互交剪套疊，故亦稱「交剪草」。

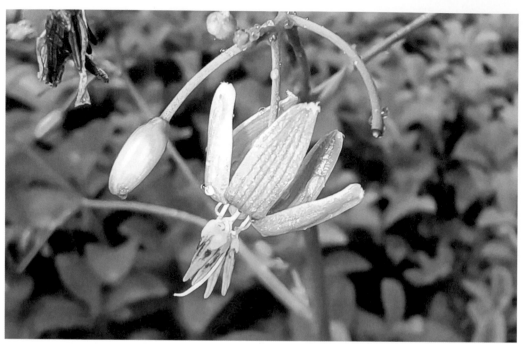

花藍紫色，花藥黃色，夢幻柔美。

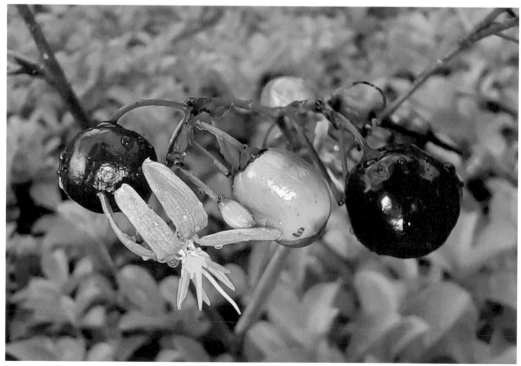

果實圓形，像顆藍寶石，閃耀著動人的光芒。

# 植物遊戲 | Plant game

## 桔梗蘭笛子

**1** 自基部剪取一片葉子。

**2** 直接對著基部的地方吹，就會發出嗶嗶的聲音，聲音好聽，非常療癒。

1 延著主脈撕開葉子。

2 取 4 根長條狀的葉子。

3 直立向上是馬的尾巴。

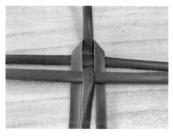

4 每片葉子相互交疊都一壓一挑。

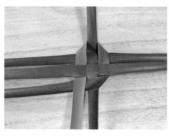

5 3 片葉子往 2 片葉子方向折。

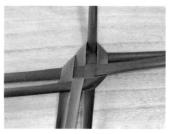

6 3 片葉子往 2 片葉子方向折。

7 3 片葉子往 2 片葉子方向折。

8 3 片葉子往 2 片葉子方向折。

9 左方橫的 3 片葉最下方的葉子向上折。

**10** 翻轉尾巴朝右上方。

**11** 開始做馬的脖子，像綁辮子一樣做 3 股編。

**12** 上方最左的葉片向右折。

**13** 上方最右的葉片向左折。

**14** 像綁辮子一樣（3 股編），左右各 3 折。

**15** 右上方的葉轉圈將左方的 2 葉包覆（馬耳朵）在內，然後打個單結。

調整一下馬頭，將多餘的葉子剪掉即完成。作品可以夾在書本裡當成書籤，還可以做成畫作或卡片。

Minnieroot Ruellia

# 消渴草
# 遇到雨水就爆炸

- 科　　別　爵床科（Acanthaceae）
- 屬　　別　蘆莉草屬（*Ruellia*）
- 別　　名　南洋紫蘆莉、塊莖紫蘆莉、紫莉花、子彈花
- 原　產　地　原產熱帶美洲

消渴草全草均可入藥，根部尤佳，味甘辛、性涼，是優良的民間傳統藥草，中醫稱為消渴草或三消草。糖尿病在古代稱為消渴症，消渴草光聽這名字，就可以知道此草可治糖尿病，一般民間流傳糖尿病的藥方為消渴草 2 兩，倒地鈴 1 兩，以水煎服。

消渴草和翠蘆莉都屬於爵床科蘆莉草屬的植物，其中屬名蘆莉是從屬名 *Ruellia* 直譯而來。它們的果實也很像，並且一樣會遇水爆發，生態活動時我們同樣可以用翠蘆莉的果實來進行體驗。

一般的花朵清晨開放，下午 3 點到黃昏之間逐漸凋謝，消渴草的花朵一樣是在清晨開放，但午後隨即凋零，清晨時分你還沉浸在滿園藍紫色的花海，到了下午 2 點以後竟已全部凋謝。不過你也不必替它惋惜，消渴草叢生且花芽分化很多，明天依然會有許多的花朵以最美的姿態，最浪漫的紫色向著你招手，迎接著嶄新的一天。

葉對生，葉片長卵形，基部楔形。

花和果實生於葉腋，莖略呈方形。

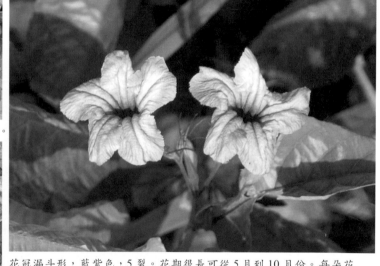

花冠漏斗形，藍紫色，5 裂。花期很長可從 5 月到 10 月份。每朵花晨間綻放，午后即凋謝，但花謝花開延續不絕，日日都可見花。枝繁葉茂，花姿秀麗，適合庭園成簇美化或盆栽，也是極易吸引蝴蝶徘徊的蜜源植物。

蒴果長角柱形，未熟時綠色，成熟時褐色。

花萼 5 裂，果實脫落後像一隻美麗的海星。

種子約 10 餘粒，近扁平圓形。

有一種植物名叫翠蘆莉，它的果實和消渴草外形非常接近，傳播的方式也一樣，戶外體驗時，翠蘆莉的果實反而較容易取得。

翠蘆莉的花朵及外形也和消渴草很像，但它們的差異如下：

翠蘆莉的葉線狀披針形，消渴草的葉片長卵形、基部楔形。

翠蘆莉的莖略呈方形，紅褐色至暗紫色。

翠蘆莉的花朵顏色較淡。

# 植物遊戲 | Plant game

## 消渴草炸彈

一般的蒴果，成熟後會自然開裂，種子得以傳播，而消渴草的蒴果則是要遇水才會開裂，有些學者推測是果皮內外的細胞特性差異所造成。

**1**

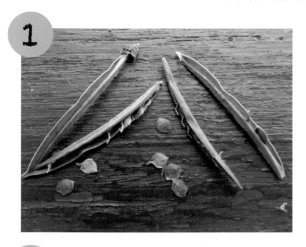

上課的時候，我們可以準備一個盤子，放入消渴草果實，然後加一點水，幾秒鐘後消渴草果實就會突然炸開（果實雖然小，爆炸伴隨的聲響卻清晰入耳），爆炸同時會將小而圓扁的種子像子彈一樣四處噴射出去，雖然心裡有準備，但是突然爆裂時，依然會嚇一大跳。這是很有趣的實驗，帶我們進入植物傳播的神奇領域。

**2** 在戶外生態導覽時，我們也可以將果實放在小朋友的手上，再倒一點水，果實就會突然爆裂，讓小朋友感受種子神奇的傳播方式。

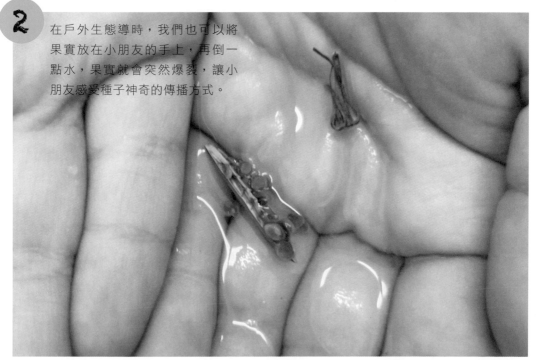

消渴草 遇到雨水就爆炸 | 131

Chinese Tallow Tree

# 烏桕
# 美麗的乾燥花

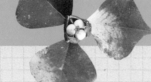

- 科　　別　大戟科（Euphorbiaceae）
- 屬　　別　烏臼屬（*Sapium*）
- 別　　名　瓊仔樹、蠟燭樹
- 原 產 地　原產中國大陸

　　烏柏名稱取名為烏柏有下列兩種說法：一種說法是因烏柏果實成熟時，烏鴉喜食；另一種說法是烏柏為傳統灰黑色服飾的重要染料。而名稱中「柏」的由來是因為烏柏的木材堅硬有韌性且不易斷裂，是很好的農具用材，臼為中間凹下的舂米器具，在從前以烏柏樹材做成的臼，最為經久耐用，臼從木，故名「烏柏」。

　　烏柏在從前的農村，是非常重要的民俗植物，明代徐光啟所編著的《農政全書》中就有烏柏相關的記載：「子外白穰，壓白油，造蠟燭，子中仁，壓取清油，燃燈極明，塗髮變黑，又可入漆，其葉可染皁，其木可刻書及雕造器物，且樹久不壞」。最後結語更說道：「一種即為子孫數世之利」。可見烏柏早已和人們的生活密不可分。早年客家人稱烏柏為「瓊仔樹」，家家戶戶栽種為庭園樹種，並視為珍寶，代代相傳。小時候衛生條件比較差，很容易得到各種皮膚病和疥瘡，老一輩的人會取烏柏的葉子搗碎用來外敷或泡澡，效果非常的好。

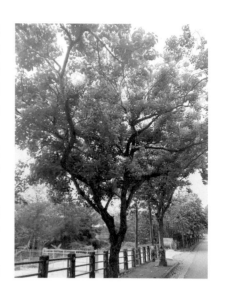

落葉大喬木，樹高可達 30 公尺。

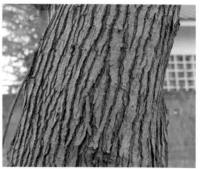

葉互生，菱狀卵形或圓菱形，先端銳尖或為短尾狀。

很療癒的嫩葉。

樹皮灰褐色，有不規則的深縱裂紋。

秋日至冬日落葉時，會變為橘紅色或深紅色。

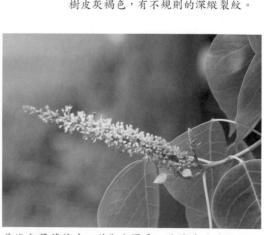

黃綠色葇荑花序，花期在夏季，是蜂農珍愛的蜜源植物之一，在臺灣屬於稀有蜜種。

果實為蒴果，球狀橢圓形或近球形。

▲果實初為青綠色，成熟後黑色3裂，內藏種子3粒。種子外有一層白蠟，種仁含油20％，烏桕蠟和烏桕油為主要的化工原料，可製蠟燭、肥皂，油漆等。

◀春時葉芽勃發，初夏開花，秋天結果，冬冷葉紅，四季風情各異。

秋季樹葉轉為鮮紅色，頗為壯觀。

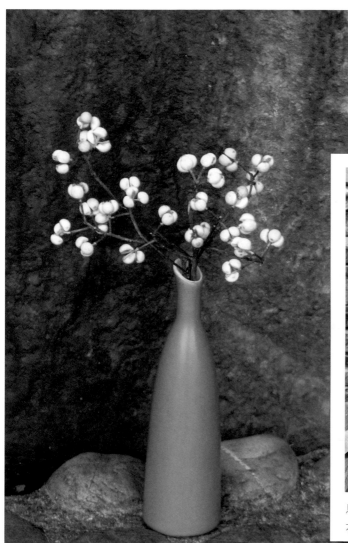

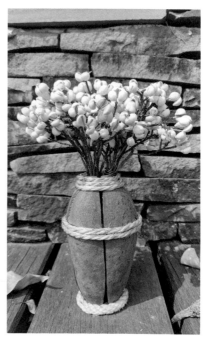

烏桕的種子是非常受歡迎的乾燥花材。

做為乾燥花材，烏桕的種子不易掉落，不會變色，且可以長時間保存。

Lipstick Tree

# 胭脂樹
# 紅紅紅

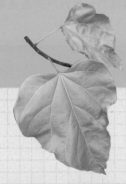

- 科　　別　胭脂樹科（Bixaceae）
- 屬　　別　胭脂樹屬（*Bixa*）
- 別　　名　婀娜多、口紅樹
- 原 產 地　熱帶美洲

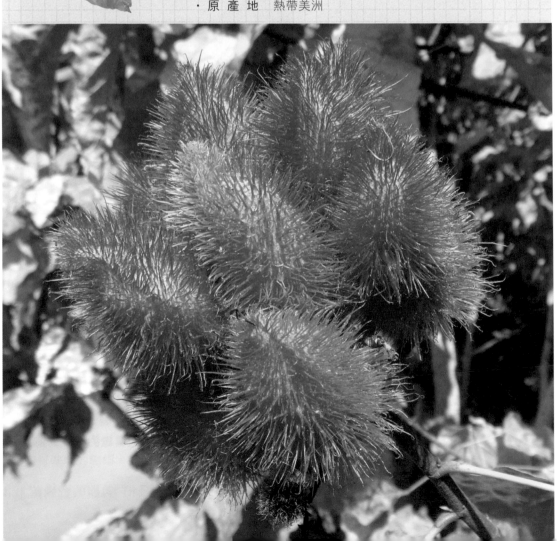

胭脂樹是熱帶地區最有名的染料植物，但由於染色後顏色附著性不佳，水洗容易脫落，所以欠缺實用性。但原住民喜歡用它做為食用色素為料理增色，最常使用的方法就是製做「胭脂紅油」。方法很簡單，首先起一鍋熱油放入胭脂樹的種子，稍微攪拌兩分鐘後即可關火，待紅油冷卻後即可瀝油保存備用。煮菜料理需要時可以隨時拿出來使用，比較有名的料理如胭脂燉飯，胭脂燻烤等等，顏色豔紅，令人食指大動。

胭脂樹有粉紅色和白色花朵兩種，一般常見的為粉紅色花朵，果實為鮮紅色。開白色花的胭脂樹，果實則呈綠色，種子皆可做為紅色的染料。

多年生落葉小喬木。

樹皮呈灰白色。

葉柄很長，葉片背面有鱗痂。

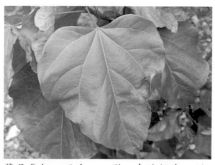

葉具長柄，互生，心形，先端銳尖，近於全緣，兩面平滑。

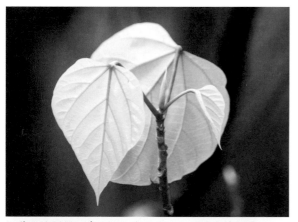

嫩葉用手搓揉，會出現紅色的汁液，可做染料使用。

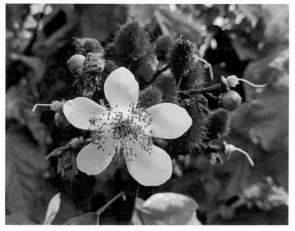

花瓣 5 片，粉紅色，雄蕊多數，花藥紫色。

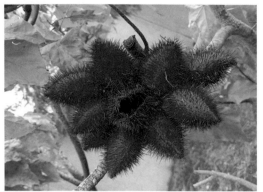

蒴果鮮紅色，密被軟刺。

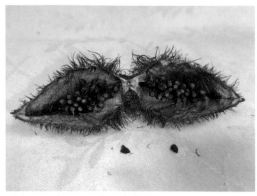

果實和種子可以做成紅色染料。

# 植物遊戲 | Plant game

## 胭脂扮裝

亞馬遜河流域與西印度群島的原住民會取胭脂樹的種子，拌合唾液，用手掌搓揉後塗抹在臉部、皮膚，做為身體的裝飾，看起來就像塗上胭脂一般，故名「胭脂樹」。

我們可以讓小朋友將種子和水攪拌後，用來化妝或互相裝扮，可以當成指甲油，也可以畫美美的腮紅，還可以模仿熱帶地區原住民塗沫在臉上用來裝飾或恫嚇敵人。

指甲油

胭脂樹又稱「口紅樹」

勾人的眼影

# 動手 DIY ▶▶ 胭脂樹乾燥花

胭脂樹的果期約在每年的 12 ～ 2 月，結果時滿樹鮮紅，像朵朵然燒的火焰，是非常具有觀賞性的景觀樹種。採下豔紅色的果實做為花材，簡單擺飾，美麗獨特又療癒。但是放置 1 個月後，鮮紅的顏色就會慢慢轉成褐色，失去觀賞價值。銀樺這時會用鮮紅色的水性噴漆將它上色，其實圖中的胭脂樹已經放超過 5 年了。

Philippine Almond

# 馬尼拉欖仁
# 翩翩飛舞的黃蝴蝶

- 科　　別　使君子科（Combretaceae）
- 屬　　別　欖仁屬（*Terminalia*）
- 別　　名　菲律賓欖仁
- 原 產 地　菲律賓、南洋群島

馬尼拉欖仁的樹形高大，樹幹通直，表面帶有褐色縱向龜裂，成樹底部板根陡峭強壯，支撐著龐然樹株，姿態堅忍不拔，遠看卻好似褶褶長裙擺尾，溫文爾雅。

位於高雄美濃的雙溪樹木園裡面就有好幾棵高大俊秀的馬尼拉欖仁，很有觀賞的價值，4月中旬的午后時光，散步在公園裡，陽光和煦，春風送暖，所有的植物都換上了一身翠綠，到處一片生機盎然，但遠遠望去，只見馬尼拉欖仁全樹的葉子竟皆變黃，清風吹來，黃葉飄落，滿天飛舞，春暖時節，竟透著濃濃的秋意。原來這是一種「瞬間落葉」現象，樹媽媽竭盡心力將所有的黃葉落盡，只為了讓滿樹即將遠颺的翅果，在展開一生一次的飛翔時，不會被自己的樹葉阻擋。

馬尼拉欖仁的花呈嫩黃色，沒有花瓣，花萼有絨毛，盛著多枚放射突出的雄蕊，外形小巧可愛；每當盛開時，叢生於枝端的雄蕊穗狀花序成排綻放，如眾多煙火在樹梢炸裂，美好壯觀；但是隨著煙火爆開的是停留在空氣中，陣陣飄散的異味，因此常遭人投訴，導致正值花期的馬尼拉欖仁不時遭受齊頭修剪的情形。然而，這股味道其實是馬尼拉欖仁為吸引昆蟲前來授粉所散發的，在花成功受精後便會轉淡，是自然演化的結果；人們卻常因為個人的好惡，恣意破壞自然的生態，其中最痛的，不是別人，正是任人擺佈的樹。

有幸逃過一劫的馬尼拉欖仁，才能結出甜美的果實。果實初生時嫩綠，成熟後逐漸轉黃褐色，左右各有一對美麗的翅膀，外形像蝴蝶般優雅，常成串叢生於枝條末端，並微微下垂，狀如浩大蝶群準備乘風飛翔遷徙至合適的地方繁衍後代。幸運傳播成功的馬尼拉欖仁種子發芽後，第一片的葉子展開亦如一隻綠色蝴蝶，彷彿不忘初衷似地在異鄉努力飛舞著，充滿著希望和美麗的蝶舞啊！

半落葉大喬木。

樹皮黑褐色，有縱裂。

成樹會有板根的現象。

葉互生，老葉黃色。

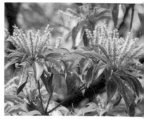

花多數，小形，淡黃色，穗狀花序排列。

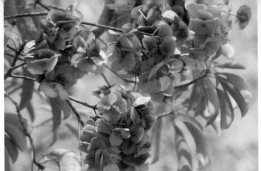

果實由淡綠轉成黃褐色。

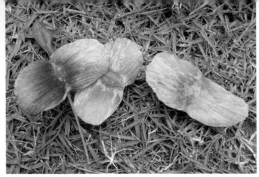

泰文稱為「小鳥」，形容其翅果展翅飛行時的姿態。

果實有雙翅膀，種子在正中間。

種子發芽第一片的母葉展開，如一隻綠色蝴蝶，好不療癒。

# 動手 DIY ▶▶ 黃蝶飛舞

馬尼拉欖仁的果實有一對美麗的翅膀，外形就像一隻翩翩飛舞的蝴蝶。有一段很長的時間，蝴蝶滿天飛舞的畫面就一直在我腦海裡縈繞不去，最終就有了這個的插花創作～黃蝶飛舞。

**1** 尖嘴鉗夾針，火烤一下。

**2** 趁熱在馬尼拉欖仁基部鑽 1 小孔。

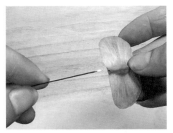

**3** 取 1 根細鐵絲，沾膠插入馬尼拉欖仁。

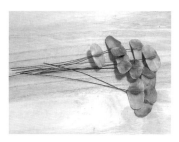

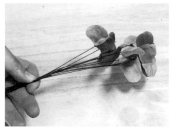

**4** 完成 10 組備用。

**5** 取 1 根花藝用鋁絲
或鐵絲,將做好的馬
尼拉欖仁束在粗鐵絲
上。

**6** 準備花藝專用紙膠
帶。

**7** 將紙膠帶纏繞在鐵絲上。

**8** 將鐵絲開展,讓每一隻蝴蝶都飛舞起
來。

果實種子 DIY 時,馬尼拉欖仁蝴
蝶一直都是小朋友的最愛,如果
再加上蝴蝶的觸鬚和眼睛,更加
生動有趣。做成風車,輕風吹來
可自然轉動。

Seahore Vine Morning Glory

# 馬鞍藤
# 海濱花后

· 科　　別　旋花科（Convolvulaceae）
· 屬　　別　牽牛花屬（*Ipomoea*）
· 別　　名　海牽牛
· 原　產　地　全世界熱帶地區的海邊

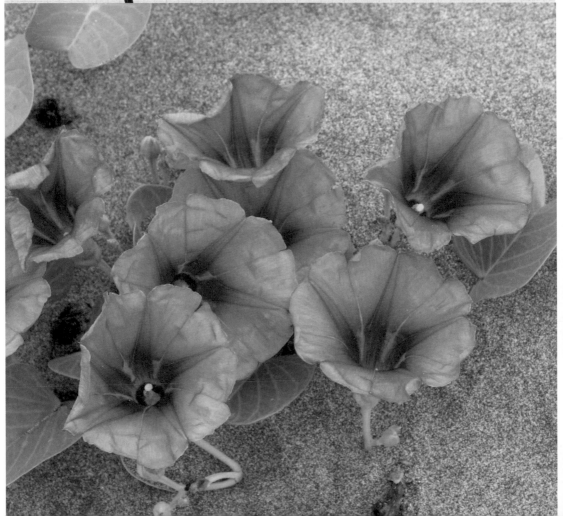

馬鞍藤如何能不畏烈日，不畏強風，在貧瘠惡劣的沙地生存？

- 馬鞍藤的莖條很長，匍匐貼在沙地上，可減少海風的吹拂。
- 每一個莖節都長根，主根深入沙中，可以定砂固持植株，避免強風肆虐。而不斷生長的匍匐莖，在沙灘上擴張地盤，形成一大片的群落。
- 厚厚的葉片，光亮的表面佈滿角質層，可貯存水分，反射陽光，減少水分的蒸散。
- 種子表面密生黑褐色的毛絨，質地很輕，可以靠水飄浮尋找適當的棲地。

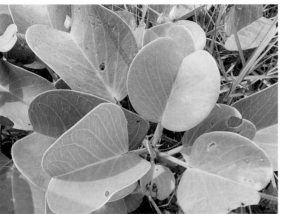

葉為單葉互生，葉柄長可達12公分，葉尖微凹頭，形如馬鞍，故名「馬鞍藤」。

旋花科的植物，花蕾都有類似的螺旋形。

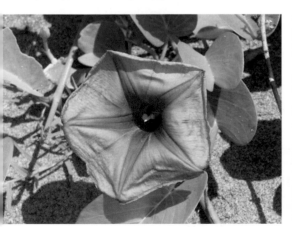

馬鞍藤的花瓣相連像漏斗，是不是和我們在路邊常見的牽牛花很像呢？原來馬鞍藤和牽牛花都是「旋花科」植物，外表看起來像紫色的小喇叭。

馬鞍藤全年都會開花，花期集中在7～8月，花大而艷麗，盛開時就像一片紫色的花海，非常美麗，所以素有「海濱花后」之美名。只不過花朵壽命極短，清晨綻放，過午即已凋零。

# 單葉蔓荊
# 香包

- 科　　別　馬鞭草科（Verbenaceae）
- 屬　　別　牡荊屬（*Vitex*）
- 別　　名　海埔姜、白埔姜
- 原 產 地　臺灣、山東、江西、浙江、福建、日本、琉球、
　　　　　　東南亞太平洋熱帶島嶼

單葉蔓荊屬於馬鞭草科牡荊屬的植物，這一屬的植物一般常見的有山埔姜，黃荊，三葉埔姜等，這些植物多半是掌狀複葉或三出複葉，而單葉蔓荊則是單葉對生，故強調單葉以和同屬其它植物識別。清代盧之頤的《本草乘雅半偈》有載：「垂布如蔓，故名蔓，枝柔耐寒，故名荊。」這就是單葉蔓荊名字的由來。

單葉蔓荊雖然只是一棵小小的植物，卻有許多的功用，可以開發大大的可能。可以做「埔姜茶」，「埔姜枕」，做精油，做氣味芬芳的「埔姜粿」，做中藥，做香包，還可以做蚊香等等。它喜歡生長在海邊的沙地，因為地緣關係，陸續就有一些海邊的社區以單葉蔓荊的開發利用做為社區營造的原動力，藉此凝聚社區民眾之間的情感，開創不一樣的手做體驗和商機，這是上天賜與最完美的禮物。

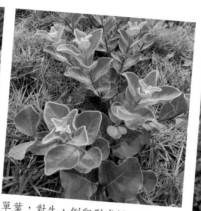

單葉，對生，倒卵形或橢圓形。

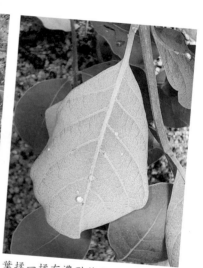

蔓性灌木，小枝方形，全株密被白色柔毛，節上生根，莖伏生地面，可延伸數公尺，但高度通常僅數十公分。

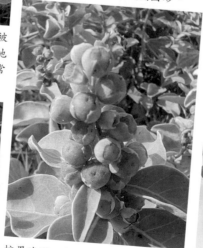

葉揉一揉有濃烈芳香，葉背有白色絨毛。

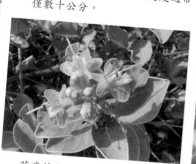

花序總狀，頂生在枝梢，花冠唇形，藍紫色或深藍色，雄蕊4枚，2長2短。

核果球形，由殘存的花萼包被。

種子為著名的中藥「蔓荊子」，是去風邪、解熱和治感冒的良藥，很多中藥行都有收購，價錢還很高。

- 單葉蔓荊的葉子曬乾後點燃可以用來當成蚊香，驅蚊同時還會散發淡淡的香味，讓人神清氣爽。根據現代藥理的研究，單葉蔓荊有抗菌，抗病毒的作用。舊時科技並不發達，但農家養雞、鴨時都會用它乾燥的葉子來做窩，具有驅蟲效果，可以防止寄生蟲、蝨子，讓餵養的禽畜可以好好安心孵蛋。

- 蔓荊子精油和手工香皂：蔓荊子加橄欖油可自製成蔓荊子精油，有安神、醒腦、明目、舒緩疼痛的功效。最近還有商家以蔓荊子為主要原料，開發一系列的手工香皂，據說除了清潔，止頭皮癢，去頭皮屑，還具有生髮的功效。

- 埔姜枕（蔓荊子枕頭）：採摘成熟的種子，陽光曝曬直到完全乾燥後，放入枕頭套內做成枕頭，就成了老一輩人口中「冬天睡不冷，夏天睡不熱，氣味芳香，安神鎮靜，幫助睡眠」的蔓荊子枕頭。

蔓荊子做的香包，香味濃郁，可抑菌、可安神醒腦。讓我們一起來學習蝶古巴特的技法，做一個獨一無二的香包。

材料和工具：蝶古巴特專用的圖紙、萬用膠、亮光保護漆、水彩筆。這些都可以在網路或 DIY 用品店買到。

**1** 選擇圖紙，將喜歡的圖案剪下來。

**3** 等萬用膠完全乾燥後，再用平刷水彩筆均勻塗上蝶古巴特亮光保護劑。

**2** 圖紙 1 張有 3 層，把最上面有圖案的一層撕下來放在布上。用平刷水彩筆沾蝶古巴特萬用膠，均勻塗抹在圖紙表面和布的接合處上，使圖紙和下方的布完全貼合。接著就等萬用膠自然乾燥，也可以用吹風機吹乾。

完全乾燥後，將乾燥的葉子或蔓荊子放入香包內拉緊束口，即完成。

Fiji Longan, Langsir

# 番龍眼
# 好吃的大龍眼

- 科　　別　無患子科（Sapindaceae）
- 屬　　別　番龍眼屬（*Pometia*）
- 別　　名　臺東龍眼、芭樂龍眼
- 原 產 地　太平洋諸島，臺灣東部、蘭嶼、綠島

番龍眼在蘭嶼、花蓮、臺東等地方的達悟族、阿美族、排灣族、卑南族原住民居家周圍都常有栽培，每年盛夏7～9月，不論大人或小朋友都會想方設法摘取它的果實來吃，是他們童年最懷念的滋味。達悟語稱番龍眼為：Achai（阿假意）或 Chai（假意），意思為「果實纍纍」。番龍眼早已和原住民的生活密不可分，是重要的民俗植物。

- 果實成熟可供食用，味道香甜。
- 樹冠龐大是很好的遮蔭植物、庭園植物、誘鳥樹。
- 紅褐色的木材，質地緻密而堅重，具有彎弧狀的黑色木質紋理，可以用來製作拼板舟的船底龍骨與半圓形支架，木材可做為建築或造船材料。

- 木材有獨特的香氣，達悟族人用它來燻飛魚。
- 番龍眼的葉及樹皮煎湯沐浴，可治發熱。

番龍眼雖然並不常見，但要一窺容顏也不必搭船到蘭嶼，在花蓮的奇美國小就有2棵百年以上的老樹可供觀賞。另外，臺中的霧峰光復新村內也有1棵百年的番龍眼老樹，每年的8～9月都可以看到大樹結果纍纍，地上也會掉落滿地的果實。光復新村裡有許多的藝術家駐點，大街小巷瀰漫著濃濃的文化氣息，每逢假日還有很高水準的藝術市集展演，有空別忘了到此一遊，並且和番龍眼來個美麗的約定。

霧峰光復新村，百年番龍眼，常綠大喬木，樹冠龐大。

樹皮茶褐色，大樹在原生地常形成板根。

嫩葉鮮紅色。

1回偶數羽狀複葉，長可達1.5米，小葉互生近對生，葉基歪斜，第1對小葉圓形，葉小，其餘的長圓形疏鋸齒先端漸尖。

葉背淺綠色。

老葉金黃色。

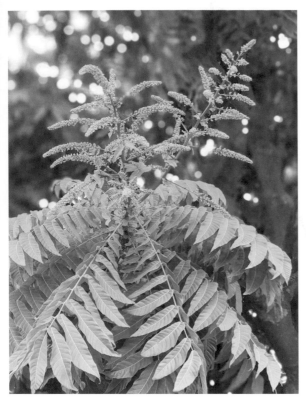

花序為圓錐花序，生於枝梢，細長尾狀，頂生。

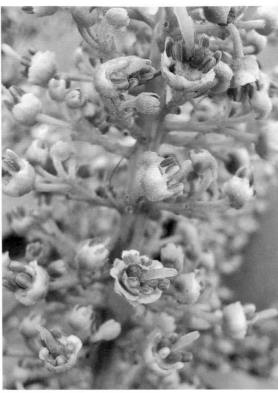

花瓣黃白色，雄蕊5枚，花絲基部有毛，花藥紫紅色；雌蕊1枚，花藥紅色。

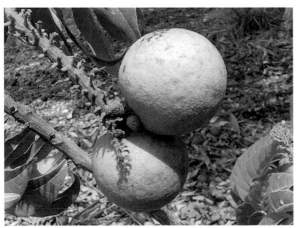

果實為核果，圓球形，主要供生食，亦可煮食。

種子可做燈油代替品，脂肪油可食用，種子像栗子，亦可炒熟或煮熟後供人食用。

果實外表像龍眼一樣，果肉顏色微黃，味道非常香甜，口感不像龍眼Q彈，有點黏滑，卻散發著濃濃的果香。如果有機會，你一定要試吃看看這原住民難忘的童年滋味。每個果實內含 1 粒種子，種子褐色，外面包裹著一層透明黏質假種皮，這層假種皮甜美多汁，與龍眼一樣。果期 7 ～ 9 月，市面上很少見，主要是因為果實不耐貯存，果肉有點黏稠感且種子又大，因此經濟價值低，所以少有農民種植。

品嚐番龍眼甜蜜的滋味

# 動手 DIY ▶▶ 動物眼睛

種子圓形，一半棕色，一半淡褐色（胎座的痕跡），外表看起是否像是小動物的眼睛？

狗

貓

Short-leaved Kyllinga, Water Centiped

# 短葉水蜈蚣
# 草戒指

- 科　　別　莎草科（Cyperaceae）
- 屬　　別　水蜈蚣屬（*Kyllinga*）
- 別　　名　水蜈蚣、三莢草、三人扛珠
- 原 產 地　熱帶、亞熱帶的潮濕地及靠海岸處，極為常見

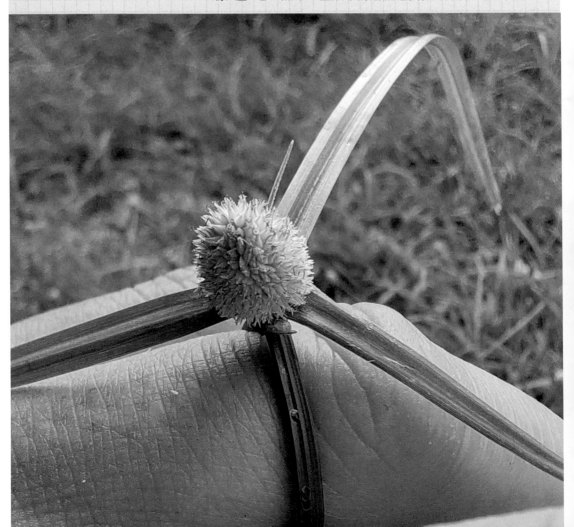

　　短葉水蜈蚣的葉子搓揉後有淡淡的香味，全株可藥用，性味微辛，可治感冒頭痛，止咳化痰，肝炎黃疸等病症。喜歡生長在潮濕的地方，地下走莖非常發達，節多數，節上有許多鬚根，形似蜈蚣，喜水，故有「水蜈蚣」之名。

　　我們將短葉水蜈蚣的地下走莖小心挖起來看看，就可以清楚觀察到走莖發達似蜈蚣的意思，而且每一節的走莖都可以萌生出一支花穗，在合宜的環境下，單一走莖可在 30 天內生出 14 支的花穗，並且結出上萬顆的種子，強大的繁殖能力以及匍匐蔓延的根系讓它成為農人最頭疼的雜草。

　　在看過短葉水蜈蚣的根系後，你是否對於它又有了更深一層的了解？植物的辨識如果光是死背名字，很快就會忘記，像這樣追根究底，一輩子都忘不了。

葉片長 5 ～ 10 公分，寬 0.2 ～ 0.3 公分，窄線形。

花序為頭狀花序，通常單生，著生在莖頂，球形，密生多數小穗，淡綠色。

地下走莖非常發達，節多數，節上有許多鬚根，形似蜈蚣，喜水，故名「水蜈蚣」。

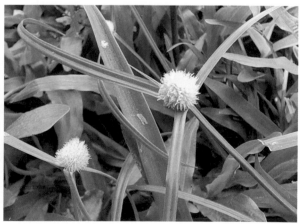

單穗水蜈蚣花白色，莖和葉略三角形，短葉水蜈蚣的花則為淡綠色。

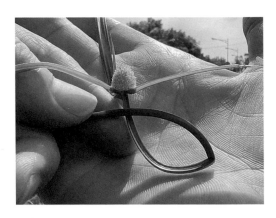

1 取 1 根短葉水蜈蚣花穗,將下方花桿轉圈。

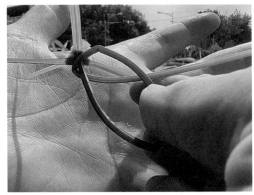

2 繞到下方,將左方花桿包在中間。

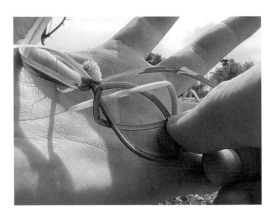

3 將尾端向左插入,做成 1 個活結。

4 將活結拉緊,多餘的花桿剪除。

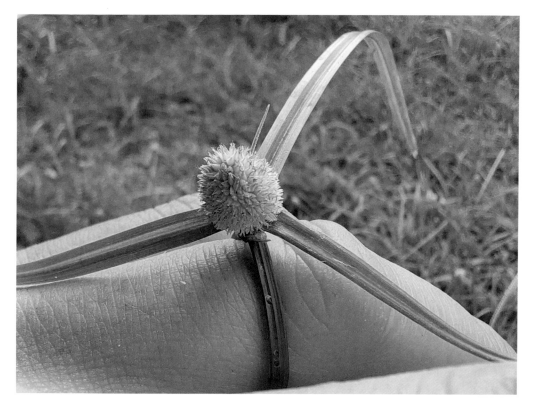

戴在手指上，變成可愛的戒指，外形像 1 個小風車，中間頭狀的花序，像顆珍貴的珠寶。

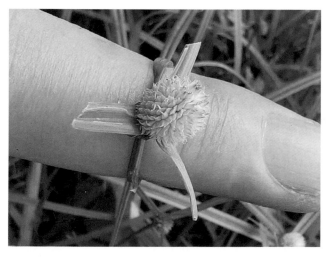

也可以將葉子依自己喜歡的長度修短一點。它還有一個可愛的別稱叫「三人扛珠」。

Lavender Sorrel

# 紫花酢漿草
# 拔河遊戲

- 科　　別　酢漿草科（Oxalidaceae）
- 屬　　別　酢漿草屬（*Oxalis*）
- 別　　名　紅花酢漿草、鹽酸仔草
- 原 產 地　南美洲

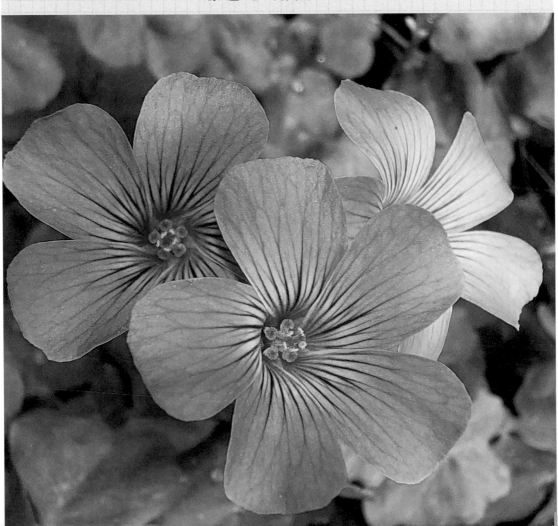

　　紫花酢漿草是野外救荒的良好植物，它的葉子可直接生食，味道酸酸鹹鹹的；它的地下根：水晶蘿蔔更是補充水分的法寶。在野外除了紫花酢漿草以外，還有哪些植物也可以臨時用來補充水分？

- 腎蕨的地下球莖：金雞蛋。
- 秋海棠、閉鞘薑的莖桿。
- 五節芒靠近根部的部分，清甜多汁。
- 香蕉靠近地面的假莖切斷後，會有汁液慢慢不斷地流出來。
- 旅人蕉的葉鞘呈筒狀，是天然的貯水器。
- 血藤、葛藤、五味子藤等的藤蔓，切斷後有汁液會流出，可直接飲用。

　　除了上述植物外，當然還有許多植物在荒野缺水時可以用來補充水分，平時我們應多了解相關的常識，在臨時有需要的時候，就可以派得上用場了。

多年生草本，高約 20～35 公分。

無地上莖，葉直接由根長出，葉叢生，由 3 片心型葉片所組成，葉柄細長。

主根肥大呈白色略透明，其上聚生許多的小鱗莖，每 1 顆的小鱗莖都可以長出 1 株幼苗，行無性繁殖。

酢漿草的葉子會有睡眠運動。

花瓣 5 枚，喇叭狀，粉紅色，基部綠黃色，有深紅色條紋，花期長，滿地翠綠色的葉開出粉紫色鮮豔的花朵，超群美豔。

# 植物料理

## 涼拌紫花酢漿草和水晶蘿蔔

紫花酢漿草的根外表看起來像迷你的白蘿蔔，洗淨後可直接生食，嚐起來脆脆的，清爽多汁，還有淡淡的甜味，味道很特別，俗稱「水晶蘿蔔」。

**1**

連根帶葉摘取紫花酢漿草，洗淨後將葉子連同葉柄摘下，並將水晶蘿蔔切下，剩下的鱗莖可放回土裡，不久又會長出一片。

**2**

將葉放入少許鹽巴稍加搓揉後用清水瀝淨。

**3**

蒜末、辣椒、糖、醬油、芝麻油、白芝麻拌勻後，加在葉子上再攪拌一下，最後上面鋪上水晶蘿蔔。

# 植物 ● 物 遊戲 │ Plant game

## 酢漿草拔河比賽

## 酢漿草球

**1**

將紫花酢漿草葉片連葉柄拔起，約 3 公分處折斷葉柄，會發現中間有 1 根細線（維管束），不容易折斷。

**2**

直接將細線往下拉。

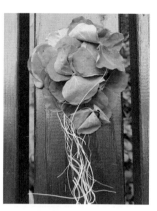

**3**
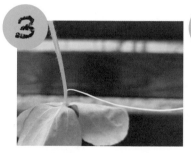

直到接近葉片。

**4**
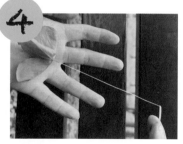

然後將管狀外皮剝掉。

將數個已剝掉柄皮的酢漿草分成兩份。將兩份綁在一起，然後剪掉多餘的草線，就可做成一個好玩的酢漿草球。草球可以當做毽子來踢，可以當成球來丟，有趣又好玩！

**5**
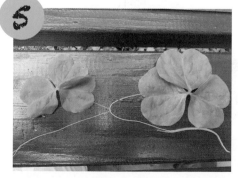

2 人比賽，分別抓住 1 根草柄的末端，將紫花酢漿草輕輕甩向對方，使 2 根草柄纏在一起（如圖）。雙方同時一起喊一、二、三，喊到三時，同時拉扯，看誰的草斷了，誰就是輸家。

Common Crepe Myrtle

# 紫薇
# 怕癢樹

・科　　別　千屈菜科（Lytnraceae）
・屬　　別　紫薇屬（*Lagerstroemia*）
・別　　名　怕癢樹、百日紅
・原　產　地　中國華南各省

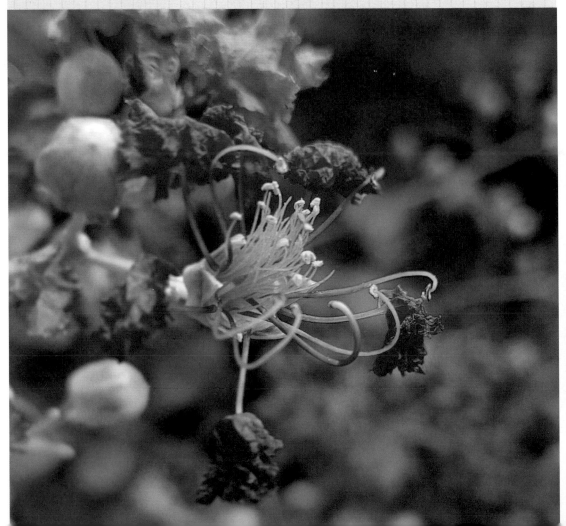

傳說在很久以前，有一種野獸名叫「年」，牠頭長觸角，兇猛異常，喜歡吃人類和牲畜，於是紫微仙子就下凡收服了牠，並將牠鎮壓在深山的一個山洞裡。為了監管年獸，紫薇仙子便幻化成無數的紫薇花，守衛在山洞的出口和人間，給世間帶來永遠的平安和幸福。所以紫薇其實就是神仙的化身，如果你住的地方周圍開滿了美麗的紫薇花，這些花朵其實都是紫微仙子幻化而成，一生一世在默默的守護著你，故事說到這裡，是不是等不及也想受到紫薇仙子的呵護了！趕快來種美麗的紫薇吧！

在民間還有一個關於紫薇的傳說，當你和你最愛的人在紫薇樹下手牽手時，就可以在彼此的手心裡看到身處於美麗天堂的模樣，那將會是一生中最浪漫的悸動。所以當你很想牽他的手卻找不時機和藉口時，就請紫薇仙子來幫忙吧！

落葉灌木或小喬木，株高 5～10 公尺，樹皮光滑易剝落。

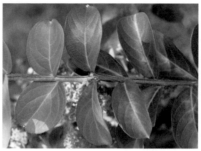

葉近對生，上部互生，幾無柄，全緣，長橢圓形。

有的葉子先端會凹入，外形看起來像愛心，很可愛，葉背淡綠色。

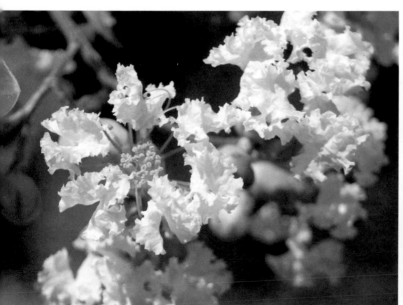

花瓣6枚，近圓形，邊緣皺曲，鮮豔美麗，花色多樣，有淡粉、玫紅、藍紫、雪白等多色。雄蕊多數，外側6枚較長，雌蕊1枚。

圓錐花序，頂生。

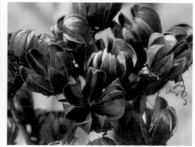

蒴果圓球形，未熟果綠色，成熟黑褐色。

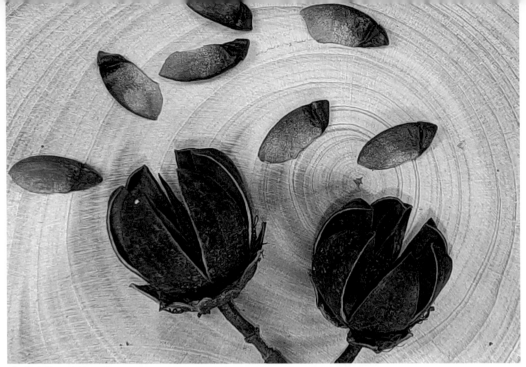

蒴果開裂，果瓣 6 裂，種子約 0.6 ～ 0.8 公分，具翅。

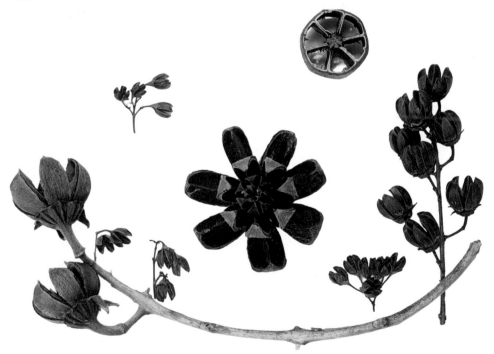

千屈菜科三姊妹：最右邊的果實樹是紫薇，最左邊的果實是大花紫薇，上方的車輪是大花紫薇的橫切片，
正中間的果實，由內到外，分別是九芎，紫薇，大花紫薇和很大的大花紫薇，中間兩旁很小的果實都是
九芎。

# 植(物)遊戲 | Plant game

## 幫樹撓癢癢

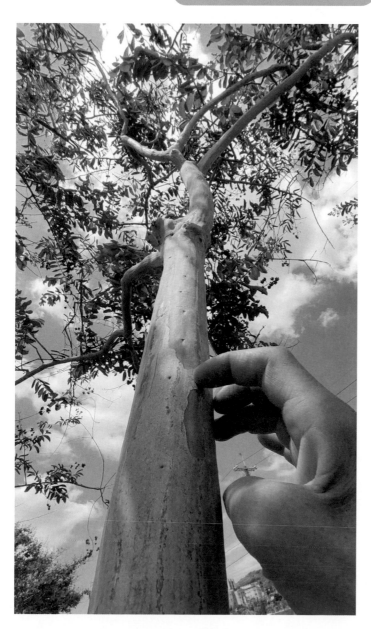

俗諺:「紫薇花開百日紅,輕撫枝幹全樹動。」紫薇花可以從每年的5月一直開放到9月,花期很長,故又名「百日紅」。何謂「輕撫枝幹全樹動」,原來紫薇又名怕癢樹,在戶外活動時,可以讓小朋友用指頭輕輕地在它的樹幹上撓癢癢,就會發現整個樹梢的枝條和葉子都會瑟瑟地顫抖起來,小朋友看了一定會覺得非常驚訝,這是好玩又有趣的生態體驗!

那麼紫薇為什麼會怕癢呢?原因有幾種說法:其一是紫薇的樹幹很細,全株看起來有頭重腳輕的感覺,枝條和果柄更加纖細,所以只要稍微碰觸就會全樹顫動。另外一個說法是紫薇的樹皮光滑,木質特殊擁有很強的傳導性,所以輕輕撓癢就會引起顫抖。沒有試過的人,可能會心存懷疑,那麼就趕快來試試吧!生態活動時記得輪流讓小朋友體驗看看,非常有趣喔!

# 鴨腱藤
# 遊走森林中的巨龍

· 科　　別　豆科（Leguminosea）
· 屬　　別　鴨腱藤屬（*Entada*）
· 別　　名　烏鴨腱藤、榼藤子、臺灣鴨腱藤
· 原 產 地　臺灣、馬來西亞、泰國、菲律賓及恆春半島

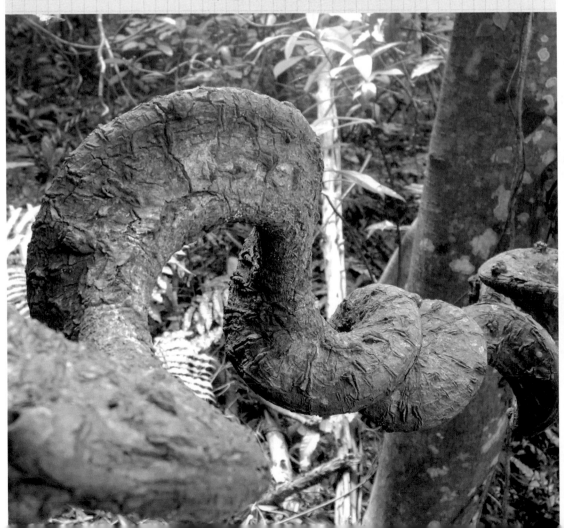

鴨腱藤為大型木質藤本,是臺灣最大的豆科植物。因其種子貌似鴨子的砂囊,臺語稱砂囊為腱,故名鴨腱藤。傳說撿到鴨腱藤的種子,會給人帶來幸運,所以鴨腱藤又叫「幸運果」。

在苗栗獅頭山旅遊服務中心旁邊有條藤坪步道,在步道的入口處就有株超過 90 歲以上的鴨腱藤,它的藤幹巨大且呈現螺旋狀的扭曲,藤幹四處蔓延,如穿梭的巨龍,範圍達 4、50 公尺遠,相當少見。

閩南語稱鴨腱藤為「ㄅㄚˇㄏㄧㄡˇㄍ一ㄢ」,其中「ㄅㄚˇㄏㄧㄡˇ」指的就是老鷹的意思。相傳從前有位農夫在院子裡養了許多小雞,有一天,空中出現了一隻大老鷹,突然對著小雞俯衝而下,農夫看到了便焦急上前驅趕,結果把老鷹趕跑後,卻在地上赫然看到一顆黑黑的東西(鴨腱藤種子),這東西農夫從來不曾見過,就以為是老鷹飛走時所留下的,所以逢人就拿出來炫耀叫它做「ㄅㄚˇㄏㄧㄡˇㄍ一ㄢ」,有趣的名字因此流傳至今。

鴨腱藤的種子碩大,種殼堅硬,可做為民俗醫療的刮痧用具,所以民間又稱「刮痧果」;以前老一輩的人還會用它來做為磨平藺草的工具;南部的原住民會用它來做成傳統編織用的轆轤把;藤皮含有皂素,可用於沐浴、洗滌等用途。因此,鴨腱藤從古至今一直是民間不可或缺的民俗植物。

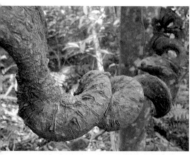

常綠大型木質藤本,藤幹蔓延可達數公里,如遊走森林中的巨龍,故名「過山龍」。

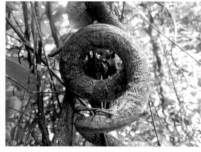

藤幹巨大,老莖會呈現螺旋翼狀。

二回羽狀複葉,小葉 2 對,硬革質,葉面深綠,葉背淺綠。

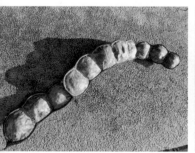

莢果木質,扁平,長可達 1 公尺以上,成熟時外表褐色,乾燥後果實最外層外果皮會自然脫落。

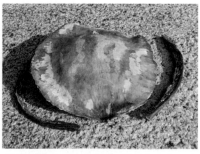

莢果剛開始不會整個開裂,會一節一節逐節脫落,每節內承載著一顆種子,像一艘一艘即將遠航的小船。

種子扁平,圓形或橢圓形,顏色黝黑,直徑可達 8 公分以上,種皮堅硬而有光澤,種仁乳白色。

**臺灣的鴨腱藤有三種：**

- 一是鴨腱藤，又名榼藤子，小葉 2 對，葉基歪斜，種子最大，外表黝黑，果莢外殼較軟，分佈於埔里、中北部低地、苗栗、新竹、宜蘭、臺北原始闊葉林內。

- 二是恆春鴨腱藤，小葉 3 對，莢果較小，外殼薄且軟，種子較小邊緣較薄，外表黝黑，多分佈於恆春半島一帶。

- 三是厚殼鴨腱藤，小葉 4～6 對，果莢外殼較硬，每一節莢果看起來就像一個圓一個圓所組成，種子棕色，邊緣較厚，多分佈於臺南曾文水庫一帶。

莢果由左至右：恆春鴨腱藤、鴨腱藤、厚殼鴨腱藤。

種子由左至右：鴨腱藤、厚殼鴨腱藤、恆春鴨腱藤。

# 植 物 遊戲 | Plant game

● 踢格子 ●　小時候我們會用鴨跖藤來玩踢格子遊戲。

# 植物遊戲 | Plant game

## 鴨腱藤轉轉樂

小時候，我們會將汽水的金屬瓶蓋用鐵搥敲扁，用鐵釘在中間敲出兩個孔，穿繩後當成玩具拉著玩，你曾經玩過這樣有趣的童玩嗎？不過汽水瓶蓋有時邊緣鋒利，旋轉時不小心會割傷人，用鴨腱藤來取代就相對安全多了。另外還可以在種子上彩繪各種不同的顏色，旋轉時可以體驗顏色所產生的變化，非常有趣。

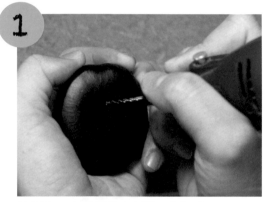

於種子正中間鑽孔 2 個孔，間隔約 1.5cm。

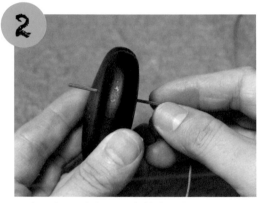

用中國繩 B 線穿過果實其中一個孔。

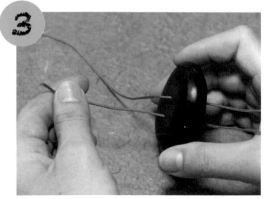

線另一頭再穿過另一個孔。

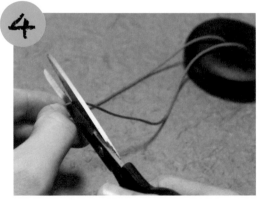

對折後繩長度約 45 公分處打個結，再將多餘的線剪掉。

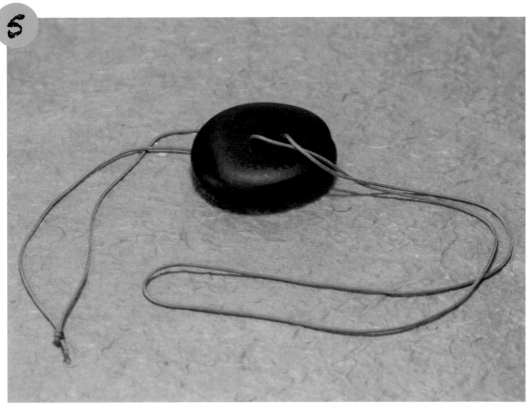

完成圖。

玩法：

首先在胸前旋轉幾圈，讓繩子扭轉在一起。

然後向左右拉開，鴨腱藤就會在中間快速的旋轉，接著一拉一放就可以不停地轉動，在玩具缺乏的童年時代，這樣自製的玩具，可以玩上一整天也不覺得累。

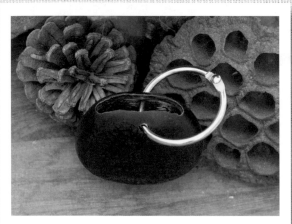

客家人會將鴨腱藤的種仁挖空,做成實用的錢包。

裡面可以放進好多的零錢。

恆春鴨腱藤,少部分外形呈現心形,邊緣較薄,很適合用來刮痧。

外殼非常堅硬,可以彩繪,可以雕刻,做成飾品佩帶在身上非常特別,身體不舒服的時候,還可以用來刮痧和按摩。

利用小葉鴨腱藤莢果其中的一節做成飾品,外形看起來像個錢包,名為「荷包滿滿」。

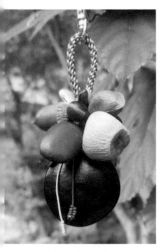

鴨腱藤掛飾

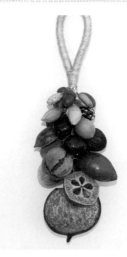

厚殼鴨腱藤掛飾

彩繪臺灣鴨腱藤：劍獅。

彩繪臺灣鴨腱藤：招財貓。

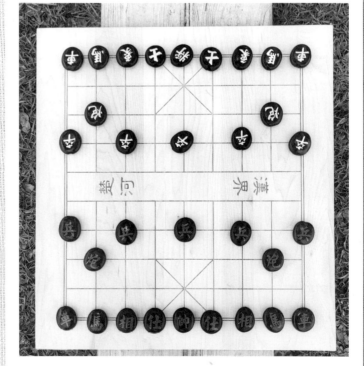

烏心石木板做棋盤（66cm ～ 72.5cm），外觀大氣，質地堅固。

精選大小一致渾圓飽滿的鴨腱藤種子做為象棋子。

Slash Pine

# 濕地松
# 美麗的毬果

- 科　　別　松科（Pinaceae）
- 屬　　別　松屬（*Pinus*）
- 別　　名　南方松
- 原 產 地　美國東南部

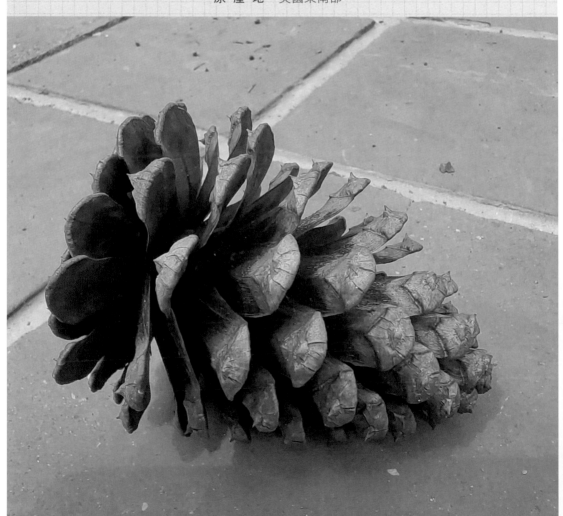

讓我們就「松」有關的專有名詞稍加了解：

- 針葉樹：松、杉、柏植物的葉子成細長針形。這類植物多生長在陽光充足，低溫乾旱，海拔較高的地方，葉子退化成針狀，可以減少水分蒸散，抵抗強風的吹拂。

- 裸子植物：種子植物，可分為「被子植物」和「裸子植物」，基本上名字中有「松、杉、柏」的植物，都屬於裸子植物。它們的種子裸露在外，不為子房所包被，會開花，但花朵沒有明顯的花瓣和花萼，雄花會產生大量的花粉，花粉又小又輕可以隨風飄散到很遠的地方。一般植物的果實是由子房發育而成，它們沒有子房，但會結毬果，所以毬果並非真正的果實，只能說是種子的保護器。

- 南方松：濕地松的木材又稱為「南方松」，是市場上非常受歡迎的板材。其質地堅韌，顏色紋理美好，防腐又耐用，被譽為「世界頂級結構用材」。

- 松子：松子又名松實，為松科植物紅松、油松、馬尾松的種子，又名長壽果。松子中含有大量的不飽和脂肪酸、蛋白質等，營養價值很高。臺灣華山松的種子無翅，亦可做為松子，但因海拔高且無法大規模種植所以沒有生產的經濟價值，因此臺灣的松子主要都依賴大陸東北進口。

- 松香油和松節油：松樹（以馬尾松為主）產生的松脂，可提煉製成松香油和松節油，被廣泛應用在造紙、油漆、電氣、肥皂、食品、橡膠等工業，是世界上不可或缺的化工原料。

行道樹、造園樹優良樹種。

樹皮灰褐色，縱裂成大鱗片狀剝落。

濕地松的葉呈細長針形，長 20 ～ 30 公分，這種真形葉可以抵抗強風吹拂，同時減少水分蒸散。

2 或 3 針一束，深綠而有光澤。

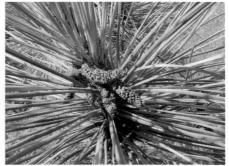

雌雄同株，雄花多數簇生，黑紫色。

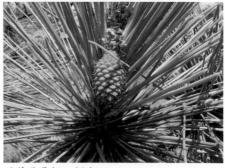

雌花具長梗，側生。

濕地松 美麗的毬果 | 187

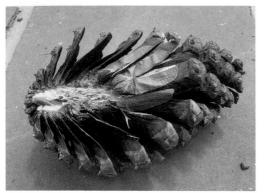

毬果圓錐形，長 6.5～15 公分，果鱗表面有刺微
向上彎。

種子黑色，有灰色斑點，具翅，外形像一隻可愛
的小魚。

## ・臺灣常見的松果

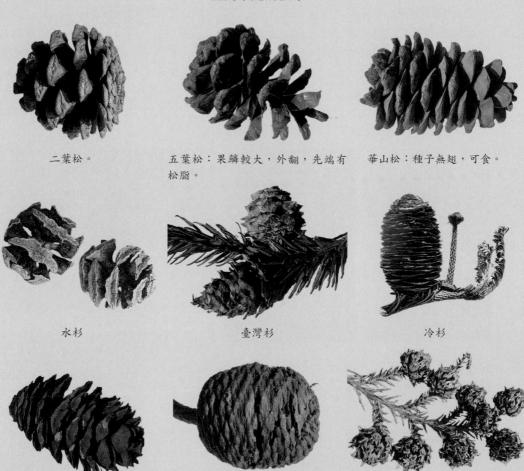

二葉松。

五葉松：果鱗較大，外翻，先端有
松脂。

華山松：種子無翅，可食。

水杉

臺灣杉

冷杉

油杉

南洋杉

柳杉

・臺灣常見的松果

雲杉

黃杉

鐵杉

香杉（巒大杉）

福州杉

・擬毬果：有些果實外表似毬果，但其實不是毬果，我們稱為「擬毬果」。

赤楊

蘇門答臘木麻黃

羅菲亞椰子

化香樹

黃藤

木麻黃

# 植物遊戲 | Plant game

## 觀察松針橫斷面

二葉松

五葉松

濕地松的葉子大部分為兩針一束,以二針一束為例,兩根針葉從出生開始就在一個圓筒狀的葉鞘裡相偎相依一起長大,直到凋零仍緊緊相守,永不分開。如果只有一根松針,我們如何知道它是二葉松或者五葉松?首先我們可以將針葉剪斷,然後用光學放大鏡來觀察它的橫斷面,試想如果兩針要同時存在一個圓筒內,它們的橫斷面,自然是半圓形,那麼如果是五葉松呢?它們的橫斷面,就會是扇形,夾角角度是 360 度 /5=72 度。另外,我們也可以看松針的長度,濕地松針葉的長度很長,可達 20 ～ 30 公分,而二葉松的長度約只有 8 ～ 11 公分,五葉松更短約只有 6 ～ 8 公分。

## 讓種子飛翔

濕地松的果實成熟後,在天氣晴朗時,毬果就會張開,當風吹來,有翅膀的種子就會像螺旋槳一樣旋轉飛翔。
我們可以拿濕地松有翅膀的種子讓小朋友玩,體驗種子飛翔時的姿態,還可以比看看誰的種子可以在空中飛翔得最久。

## 毬果的保護機制

這是毬果媽媽的自然的天性,一碰到水,果鱗會收縮,本能的想保護自己的孩子(有翅的小種子),深怕孩子們的翅膀濕了無法飛翔,殊不知所有孩子們在很久以前,早已遨翔遠方,但是這樣的愛卻永遠不會改變。

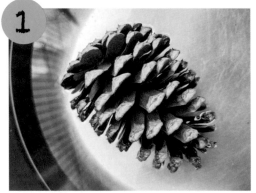
在小朋友前面將毬果輕輕放入裝水的盆中。

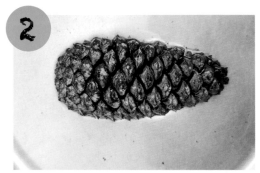
碰到水後毬果上所有的果鱗會開始慢慢的閉合,最後會縮小到大約原本 1/2 大小。

## 松針角力遊戲

兩人分別各拿一葉子，互相交叉。

分別握緊尾端，互相拉扯，看誰的松葉斷開，誰就是輸家。

## 松果冰壺

在地上劃一條線，在適當的距離畫一個小圓圈，圓圈正中間畫一個中心點。

2 人比賽，每人各有 3 顆毬果，遊戲開始，輪流將毬果丟進圓圈內，每人 3 次丟擲機會，完成後看哪一方的毬果（只看最近 1 顆）離中心點最接近誰就獲勝。遊戲時可以將別人毬果打走，取得最有利的位置。

## 家家酒

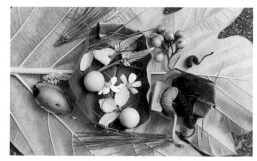

小時候在玩辦家家酒時，會用松針當成針線，將葉子褶成碗或盤子的形狀，再用松針固定。還可以將葉子縫成衣服或做成皮包，源源不絕的創意就在和植物玩遊戲中，潛移默化地累積形成。

用松針縫衣服，發揮無限的創意。

Sandpaper Vine

# 錫葉藤
# 天然砂紙

- ・科　　別　馬鞭草科（Verbenaceae）
- ・屬　　別　錫葉藤屬（*Petrea*）
- ・別　　名　藍花藤、許願藤
- ・原 產 地　墨西哥、西印度群島及中美洲
　　　　　　臺灣於 1980 年以後引進栽植

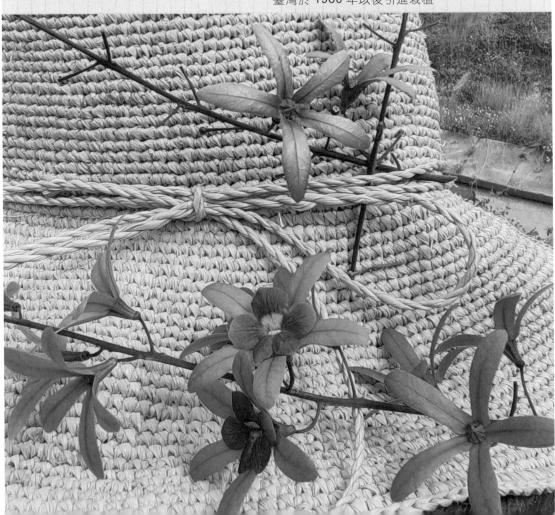

錫葉藤，英文名 Sandpaper Vine 的意思就是砂紙藤，由於它的葉面及背面相當粗糙，在泰國、馬來西亞等地，人們會用它來刷洗鍋子，也用它來磨亮木器、錫器及其它金屬器皿，是生活中的好幫手。下回在戶外看到錫葉藤時，記得讓小朋友摸摸看它的葉子，用手觸摸的感覺比真正的砂紙還粗糙幾分，

著實令人難忘！如果正好有生鏽的金屬，不妨還可以讓小朋友撿葉子來磨磨看，試試砂紙藤的厲害。

至於「許願藤」或「喜願藤」之名，應該是園藝商人取其「錫葉藤」的諧音用來增加花卉市場的接受度。

木質藤本，蔓性灌木。

單葉對生，長圓狀倒卵形，邊緣有波狀齒，質地兩面粗糙如砂紙，可用來擦亮錫器，故名「錫葉藤」。

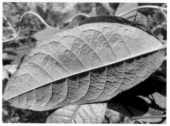

葉子表面呈有光澤的綠色，背面淡綠色。

種子位於5瓣萼片的下方，可以乘著翅膀旋轉飛翔。

種子黃褐色，徑約0.5公分，球形。

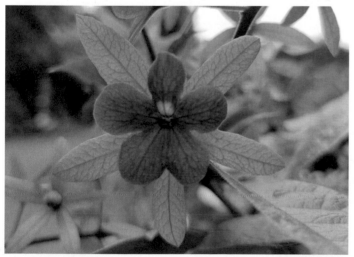

仔細觀察錫葉藤的花朵，可以發現它的花分為上下兩層，每層都有5片。下面一層顏色較淡的其實是它的萼片，上面那一層鮮豔的紫色才是花瓣。花瓣和萼片上下交錯相疊，看起來就像是十芒星，十分美麗。

# 植物遊戲 ｜Plant game

### 種子飛翔

錫葉藤的萼片掉落後，收集起來可以讓小朋友欣賞和體驗種子飛翔的樣態。將萼片灑向空中，看著它緩慢幽雅地在空中旋轉飛翔，好不療癒！

成熟後，宿存的花萼會帶著種子隨風旋轉飛翔傳播。

# 動手 DIY ▶▶ 錫葉藤乾燥花

錫葉藤的花謝後，藍紫的色彩還可以維持一段時間，頗具觀賞價值，雖然顏色會逐漸變淡，但外形優雅是很理想的乾燥花材。

雖然錫葉藤的花朵不大，但是花朵盛開時的壯盛景象十分讓人難忘，是絕佳的觀賞花卉。錫葉藤花語是「天使之顏」，花如其名，聖潔、唯美、夢幻、讓人看了心情愉悦，不禁感嘆，此顏只有天上有。

Chinese Fevervine

# 雞屎藤
# 聞聞植物的味道

- 科　　別　茜草科（Rubiaceae）
- 屬　　別　雞屎藤屬（*Paederia*）
- 別　　名　五香藤
- 原 產 地　東南亞各地及中國大陸南部、臺灣、琉球、
　　　　　　韓國、日本

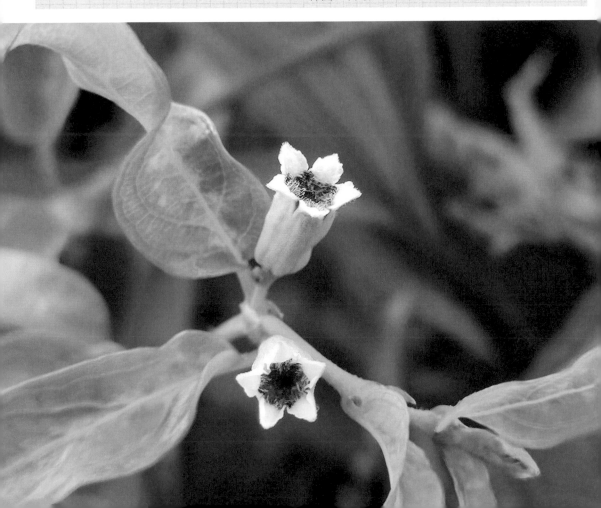

## 植物的味道：

- 花：花朵運用各種氣味引誘昆蟲的探訪，比如月橘，其花潔白，其味芳香，俗稱七里香。天南星科的姑婆芋其花具有腐屍味，專門吸引蒼蠅等雙翅目的昆蟲為其授粉。
- 葉：聰明的植物雖然想盡辦法邀約了昆蟲到訪，卻也深怕牠們在此產卵，所以葉子上常含有代表拒絕的刺激味道，期待對昆蟲的子代能發揮驅離作用，比如樟樹、柑橘、土肉桂等。
- 果實：成熟的果實，為了達到傳播的目的，經常會散發出一種發酵的果香，在很遠的動物或昆蟲就可以聞到，並且前來取食。
- 其它如樹皮、根、莖等，也會有不同的味道，這些味道對於昆蟲動物來說大多是代表拒絕的刺激性的味道，同時也是植物自我保護的機制。

多年生常綠藤本，莖纖細，平滑，纏繞性，全株具濃濃的雞屎臭味。

單葉對生，長橢圓狀，表面有光澤的綠色，背面淡綠色。

葉對生，托葉三角形對生（茜草科植物特色），花長於葉腋。

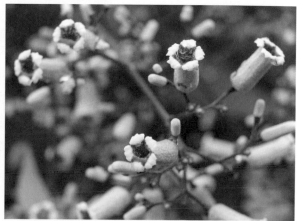

花冠筒狀，外面白色，有毛茸，內面粉紅色或暗紫色，先端 5 裂，小巧玲瓏，精緻可愛。

# 植物料理

## ── 雞屎藤清明粿 ──

雞屎藤是很常見的植物，喜歡攀爬在路邊圍籬和鐵絲網上，福建、廣東、香港等地方有個習俗，每逢清明節，都會用它來做成粿（又稱清明仔），用來祭拜祖先，比較講究的裡面還會放一些花生，以下是清明粿簡單的做法。

**1** 摘雞屎藤的葉子（不要莖桿），洗淨後放入攪拌機，加水打碎成泥狀。

**2** 直接放入鍋中，加糖，小火攪拌至糖完全溶化。

**3** 加入糯米粉、黏米粉（比例 3 比 1）、油，也可以加炒熟的花生碎粒均勻揉成麵糰。

**4** 搓成小糰，放在香蕉葉上，再放入蒸籠蒸煮約 20 分鐘左右即可。

# 植物料理

## 雞屎藤炒蛋
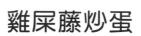

切末的時候，好臭，做成雞屎藤炒蛋，口感變得柔順可口，還有淡淡的青草香氣。

**1**
摘取雞屎藤的嫩葉，葉柄去除口感較好。

**2**
清水洗淨，可以不用川燙，直接切成末。
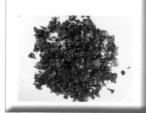

**3**
葉末、蛋液、調味料均勻攪拌，熱油煎熟即可。

# 植物 遊戲 | Plant game

## 聞一聞雞屎藤葉子的味道

在戶外帶活動的時候，我們可以讓學員揉一揉，聞一聞雞屎藤葉子的味道，還可以生吃看看它的嫩葉。聞起來雖然有點臭，但嫩葉吃起來味道還有點像香椿。

## 我是好鼻師

**1** 事先找出活動範圍內味道特別的植物，收集備用。比如樟樹、土肉桂、水黃皮（魚腥味）、蒜香藤、竹柏（番石榴味）、墨點櫻桃（杏仁味）、龍柏、柑橘、月桃等等。如果活動現場有味道的植物數量仍不足，可以用香料植物替代，比如九層塔、香菜、蒜頭等等。

**2** 準備 9 個紙碗，分別將 9 種不同味道的植物葉子撕碎後放入，並在紙碗外寫上 1 ～ 9 的編號。

**3** 每一個人發一張學習單，學習單上有九宮格，每一個格子都有一種植物的名稱，老師帶領學員走出戶外認識這些植物，並且讓大家摸一摸，聞一聞，逐一辨識和牢記各種植物的味道。學員在解說時將植物的特色和味道標註在學習單上。

**4** 導覽結束，回到原來出發的地方，每一個學員聞一聞紙碗內植物的味道，最後將紙碗的編號寫在學習單上正確的植物名稱下方。

| 雞屎藤 | 水黃皮 | 龍柏 |
|---|---|---|
| 位置：停車場側門圍籬 | 位置： | 位置： |
| 特色：藤蔓植物，葉對生，雞屎臭味，花冠筒狀，外白內紫紅有毛絨 | 特色： | 特色： |
| 編號：⑤ | 編號：② | 編號：① |
| 樟樹 | 蒜香藤 | 竹柏 |
| 位置： | 位置： | 位置： |
| 特色： | 特色： | 特色： |
| 編號：⑦ | 編號：⑨ | 編號：④ |
| 月桃 | 土肉桂 | 九層塔 |
| 位置： | 位置： | 位置： |
| 特色： | 特色： | 特色： |
| 編號：③ | 編號：⑥ | 編號：⑧ |

Kalofilum Kathing

# 瓊崖海棠
# 好玩的彈珠

- 科　　別　金絲桃科（Guttiferae）
- 屬　　別　胡桐屬（*Calophyllum*）
- 別　　名　紅厚殼、胡桐、君子樹、海棠果
- 原 產 地　海南島、琉球、恆春沿海

瓊崖海棠為常綠喬木，樹皮灰色，因樹皮紅又厚，故名紅厚殼。葉厚革質，表面光亮呈深綠色，因為角質層較厚的關係，可以反射陽光，減少水分蒸散，因此具有抗風、耐旱的特性，是絕佳的海岸防風植物。

瓊崖海棠於每年的 4、5 月開花，花色潔白優雅，充滿高貴的氣質，且散發著淡淡的幽香，是非常優良的賞花植物。它的果實未成熟時呈綠色，成熟後呈紅褐色，外表渾圓可愛，質輕有氣室，內藏種子 1 粒，會漂浮水上，靠海水漂浮尋找適當的陸地繁衍子代。

老樹的樹皮灰黑色，外表有塊狀剝落。

葉對生，厚革質，橢圓形。

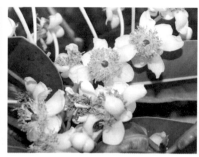

花瓣 4 片，白色，花芳香，有長梗。

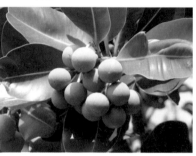

果為圓球形，徑約 3 公分，未成熟為綠色，成熟呈淡褐色。

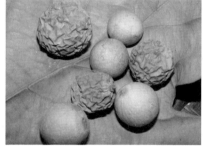

果實成熟由綠轉褐色，外表有一層薄的果皮。

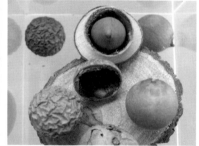

內果殼堅硬，種子有 1 小乳凸，外形很特別。

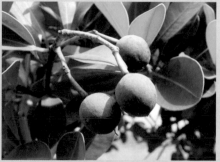

另外有一種植物名叫蘭嶼胡桐，不論花葉果和瓊崖海棠都十分相似。如左圖，上下葉是瓊崖海棠，葉形較大稍有皺曲，中間是蘭嶼胡桐，葉形較小光滑平整，老葉均為黃色。如右圖，蘭嶼胡桐果實成熟呈黑紫色，瓊崖海棠則呈褐色。

# 動手 DIY ►► 瓊崖海棠口笛

在戶外生態活動時，我們可以準備砂紙、剪刀，讓小朋友 DIY 做出瓊崖海棠的口笛。

**1** 用砂紙將果殼外表磨淨，並將果實磨出一個開口，洞磨得小，吹的聲音較低；洞磨得大，吹時會較用力，聲音會較高較響亮，但洞太大則會吹不出聲音來，所以剛開始洞不要磨太大，可以再修正。

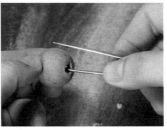

**2** 用鑷子或小剪刀將果實內的種仁挖除。

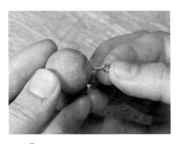

**3** 可以在活動前先用刻磨機鑽 1 小孔，活動時讓小朋友用羊眼針沾白膠鎖上羊眼針。

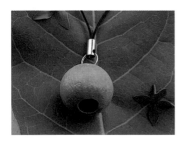

**4** 然後再裝上吊繩或鑰匙圈，成為好玩又可愛的小禮物。

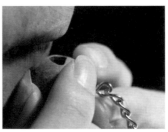

**5** 練習吹口笛：吹的時候，孔洞朝上，嘴角微微向上揚呈微笑狀，氣往下吹，嘴唇不要蓋住洞口，只要練習一下，就可以吹出聲音。剛開始練習時，如果頭暈，就停下來休息一下，這是學習管樂器的基礎。活動進行一會兒，就會有很多小朋友吹出聲音來，不久，此起彼落的哨音，讓人覺得既歡樂又療癒。

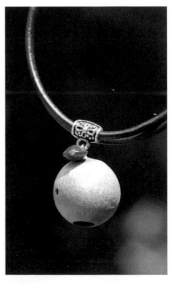

**6** 還可以做成項鍊掛在脖子上，走到哪，吹到哪。

# 動手 DIY ▶▶ 瓊崖海棠飾品

左邊的瓢蟲是咖啡豆彩繪而成的，右邊的瓢蟲是一半的瓊崖海棠，木夾子上是梅子的種子，中間貼蓮蕉子。

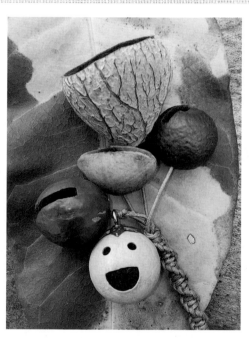

這個飾品由上到下分別是：印尼黑果，澳洲胡桃，黃花夾竹桃，澳洲胡桃，瓊崖海棠。佩戴搖晃時，種子互相碰撞會發出清脆悅耳的聲音。瓊崖海棠刻成可愛的人偶，嘴對著嘴吹氣，蓋住眼睛，放開眼睛可以分別吹出不同的音階，練習一下還可以模仿出各種鳥叫的聲音，超有趣的。

頭是瓊崖海棠，裙子是大葉桃花心木的果實中軸，身體是福州杉，頭髮是檳榔棕櫚絲，帽子是小西氏石櫟殼斗，皮包是挖空的血藤種子。

Bread-fruit Tree

# 麵包樹
## 阿美族的傳統美食巴基魯

- 科　　別　桑科（Moraceae）
- 屬　　別　波羅蜜屬（*Artocarpus*）
- 別　　名　麵包果樹、巴基魯
- 原 產 地　波里尼亞、馬來西亞

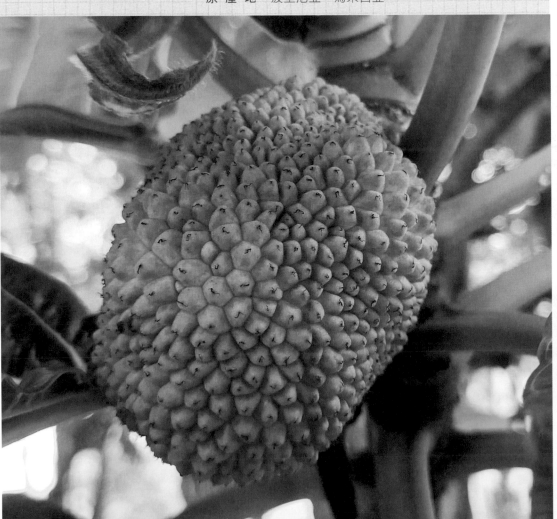

　　麵包樹分為有核（種子）和無核兩大類，無核的麵包樹可直接生烤來吃，味道據稱如加了奶油的麵包，所以又稱「富人的麵包樹」。臺灣都是有核的麵包樹（窮人的麵包樹），需要烹煮才可食用，主是要因為無核的麵包樹生性怕冷，所以臺灣並無引進和分佈。

　　麵包樹是蘭嶼達悟族人和花蓮阿美族人很重要的民俗植物：

- 葉色濃綠，葉型碩大，遮蔭效果很好，是族人休憩觀賞的重要庭園植物。
- 木材材質輕耐用，具有耐白蟻和海蟲的特性，被廣泛應用在造船、建屋和家具上。
- 一棵成年的麵包樹每年可結出 200 顆的果實，果肉是原住民重要的糧食作物。
- 汁液被利用來做為潤滑劑和黏著劑。
- 葉可治糖尿病，根（刀巴蘭）可解毒降血壓。

常綠大喬木，株高可達 30 公尺。

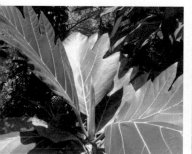

樹皮灰褐色，枝幹粗壯。

全株含有豐沛乳汁，是桑科波羅蜜屬植物的共同特色，沒有毒。

托葉、嫩葉。

單葉，互生。

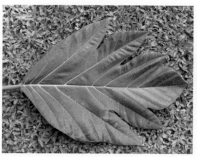

葉片碩大，長可達 60 公分，全緣到深裂。

葉背淺綠。

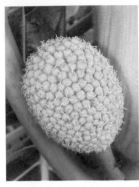 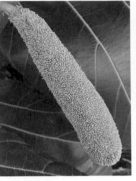 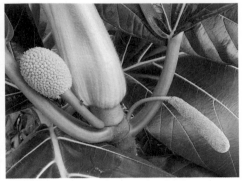

雌花球狀，初為淡黃色，
轉黃褐色。

雄花為棍棒狀葇荑花序，
初為乳黃色，轉橘黃色，
最後呈棕色。

花雌雄同株，雌花在上，雄花在下，同株的雄
花會較雌花先開花，以避免自花授粉。

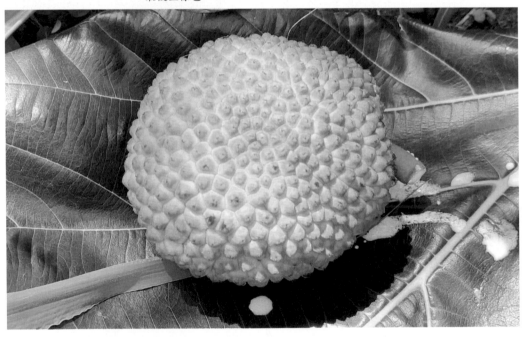

果實為聚合果，肥大呈肉質，外有三角形之瘤突。

這是無核麵包樹做成的果乾，在東南亞商品專賣店都可以買
得到，脆脆的，淡淡的甜，口感像餅乾，越吃越順口。

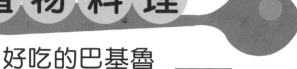

# 植物料理

## ──── 好吃的巴基魯 ────

麵包樹是西印度群島原住民重要的糧食作物，當地原住民將它視為珍寶，只要擁有一棵麵包樹，至少兩代人的生活將不虞匱乏。麵包樹也是花蓮阿美族的傳統美食，當地人稱為「巴基魯」，最常見的料理方法是去皮、去心，切塊後加入小魚乾煮湯來喝。果實於 7～8 月成熟，如果外表出現橘紅色的斑塊，就代表果實已經成熟。可以搭配小魚乾、排骨或雞肉等燉煮成好喝的湯，果肉軟嫩有種淡淡的香氣。

**1**

果實有很多白色乳汁，非常黏手，最好使用一次性塑膠手套，切割的刀子使用前要塗抹沙拉油，否則切完很難洗淨。

**2**

料理巴基魯首先要去皮，就像削鳳梨一樣。

**3**

鳳梨的芯可以吃，不過巴基魯中間的芯要去掉，再將果肉切塊後就可以下鍋了。

**4**

種子很好吃，味道像花生一樣，但吃的時候將種皮吐掉味道會比較好，橘紅色的部分是假種皮，口感最嫩。

# 植物 遊戲 | Plant game

## ● 麵包樹面具和裝扮 ●

活動前主持人可以事先準備剪刀、雙面膠，以及一些自然的素材提供參加者使用。每個學員以麵包樹的葉子為主，在指定範圍內，尋找其它葉子、花、樹枝、果實等自然素材，來裝扮自己的面具。作品完成後可以戴著自己的面具，和其他小朋友分享自己創作的特色，然後拍照，即可過關。活動還可以延伸為以家庭或小組為單位一起共同完成，也可以將設計面具改為全身的裝扮。

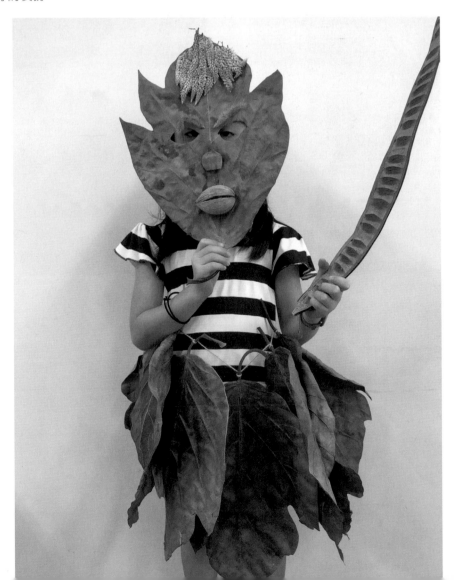

# 動手 DIY ▶▶ 麵包樹雜貨

麵包樹雄蕊的穗狀花序，曬乾後點燃可以當成蚊香，效果還不錯。

偶然撿到一片麵包樹的葉子，將上半部下折並撕掉，就變成很稱手的扇子，輕輕搖動涼風滿懷！

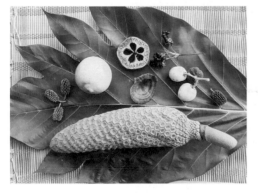

整片葉子平舖可以當成高級的餐墊，讓您在戶外用餐也很有儀式感。

葉子還可以做成小盤子，方便又美觀。

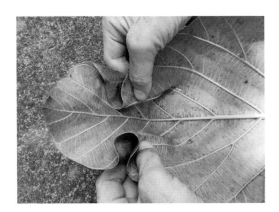

1 如圖，向內折。

2 再將葉尖向下折。

3 插入 1 根樹枝。

4 另一端將葉柄剪掉。

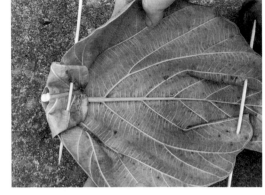

 一樣向內折,再往下折。

 插入樹枝,將多餘的樹枝剪掉。

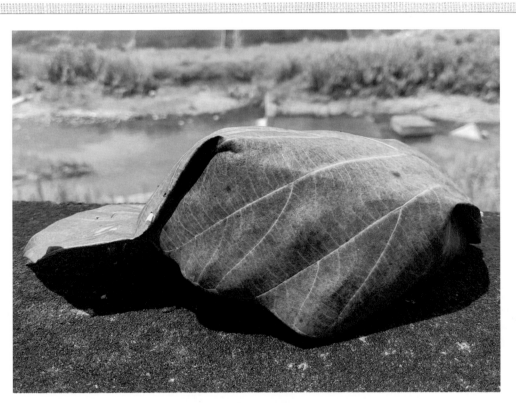

實用環保的麵包樹帥哥帽,完成。

Indian Almond

# 欖仁樹
# 擲壺遊戲

- 科　　別　使君子科（Combretaceae）
- 屬　　別　欖仁屬（*Terminalia*）
- 別　　名　雨傘樹
- 原 產 地　馬來西亞

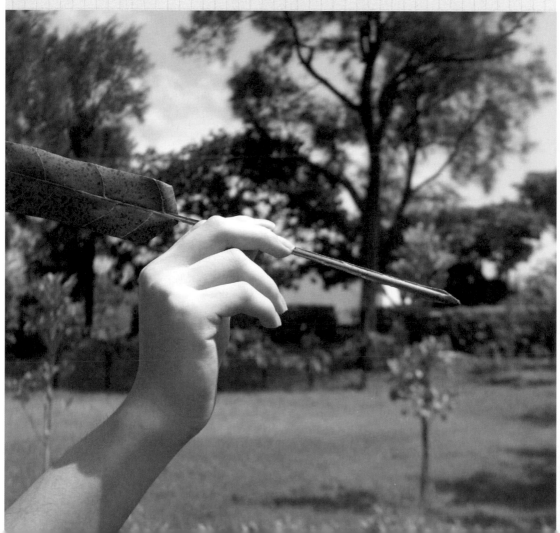

欖仁樹是使君子科的落葉喬木，四季變化十分明顯，每一個季節都可以欣賞到它不同的美，尤其是入冬後，它的葉子會逐漸轉成紅色，全身好像披著一件鮮紅色的大外套，最是美麗。

大部份有養魚的人都知道，欖仁樹自然乾燥的落葉，含有豐富的丹寧酸和鞣質，丹寧酸可以軟化水質、調整水的酸鹼度，鞣質可以抑止細菌的滋長，所以下回如果你在公園裡看到有人正在撿拾欖仁樹的落葉，不用好奇趨前詢問，打擾人家的雅興。

此外，民間傳說用欖仁樹乾燥的葉子來泡茶，可以治療肝病，對於心血管的疾病，如糖尿病，高血壓患者有一定的療效。不過這方面的資料還沒有受到醫學界的證實，所以還是不要隨便嘗試比較好，臺語俗諺「呷少顧肝，呷多顧山」，平時還是多運動最好。

落葉喬木，季節變化十分明顯，外形像把大陽傘，又名雨傘樹。

冬天紅葉盡落，呈現蕭瑟的枝條。

冬天的欖仁樹穿上一身的紅裝。

葉形像把芭蕉扇，入冬後葉子轉成紅色，然後凋落。

欖仁樹的第一對嫩葉，像一隻翩翩飛舞的蝴蝶，設計成森林小盆栽，可愛又療癒。

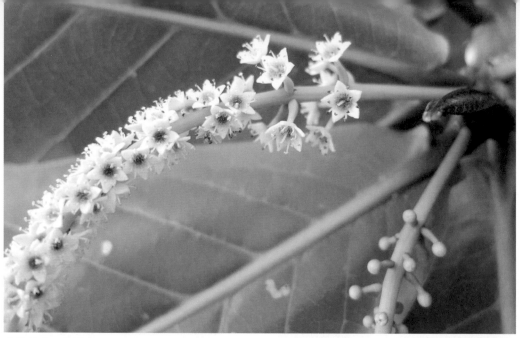

穗狀花序，黃綠色。

果實扁橢圓形，外形像橄欖的核，故名「欖仁樹」。

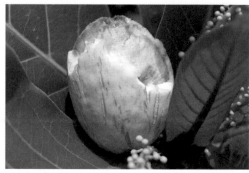

軟熟黃色的果肉可食，味道甜美稍有澀味，是良好的救荒食物。

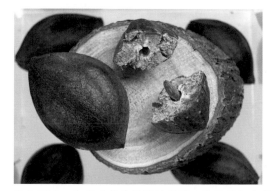

種仁可食，印度人做為壯陽的神藥，俗稱「印度威爾剛」。

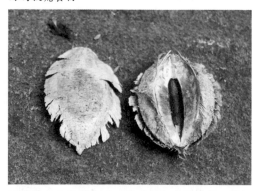

外果皮在自然風化下，露出強韌的纖維質，質輕防水耐鹽，可以在海上長期漂浮，尋找適當的地點傳播子代。

# 植物遊戲

## 欖仁樹投壺遊戲

將欖仁樹的葉子用剪刀修剪成箭的形狀，試丟看看，調整修剪，直到最佳飛行狀況。

畫一條線，並在距離2公尺和3公尺的位置，分別放置1個空籃子（茶葉罐，牛奶罐等較方便取得，可依參加者年齡調整距離）。將手中的欖仁箭，投擲進入籃子內，近的算1分，遠的算2分，比賽看看誰是擲壺高手。遊戲也可以改成看誰可以投擲得最遠或看誰可以投擲離畫線最近或是通過空中的圓框等。

## 動手 DIY ▶▶ 欖仁果實創作畫

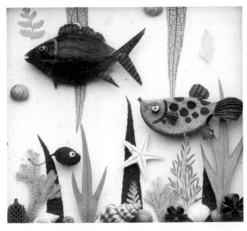

旗魚是欖仁樹果實，河豚是水黃皮的果實。

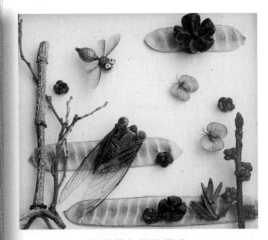

蟬是欖仁樹的果實

國家圖書館出版品預行編目資料

自然童玩 DIY ／鄭一帆（銀樺）、鄭皓謙 撰文；
鄭一帆、賴織美 攝影．－－初版．－－臺中市：
晨星出版有限公司，2022.11.
面； 公分．－－（自然生活家 047）
ISBN 978-626-320-268-9（平裝）

1. CST：勞作　2.CST：工藝美術　3.CST：植物

999.9　　　　　　　　　　　　　111015551

自然生活家 047

# 自然童玩 DIY

| | |
|---|---|
| 撰　　文 | 鄭一帆（銀樺）、鄭皓謙 |
| 攝　　影 | 鄭一帆（銀樺）、賴織美 |
| 主　　編 | 徐惠雅 |
| 文字編輯 | 楊嘉殷 |
| 內頁編排 | 方小巾 |
| 封面設計 | 柳惠芬 |

| | |
|---|---|
| 發行人 | 陳銘民 |
| 發行所 | 晨星出版有限公司 |
| | 407 台中市西屯區工業區三十路 1 號 1 樓 |
| | TEL：04-23595820 FAX：04-23550581 |
| | Email：service@morningstar.com.tw |
| | http://www.morningstar.com.tw |
| | 行政院新聞局局版台業字第 2500 號 |
| 法律顧問 | 陳思成律師 |
| 初版 | 西元 2022 年 11 月 10 日 |

| | |
|---|---|
| 讀者專線 | TEL：02-23672044 ／ 04-23595819#212 |
| | FAX：02-23635741 ／ 04-23595493 |
| | Email: service@morningstar.com.tw |
| 網路書店 | http://www.morningstar.com.tw |
| 郵政劃撥 | 15060393（知己圖書股份有限公司） |
| 印刷 | 上好印刷股份有限公司 |

線上回函

定價 480 元
ISBN 978-626-320-268-9
Published by Morning Star Publishing Inc.

Printed in Taiwan